ESIDENT DESIGN AND ILLUSTRATION BY THE HAND

楊健 編著

家居空間

設計與快速表現

新形象出版事業有限公司

家居空間
設計與快速表現

出 版 者：新形象出版事業有限公司

負 責 人：陳偉賢

地　　址：台北縣中和市中和路322號8F之1

電　　話：29207133・29278446

F A X：29290713

原　　著：RESIDENTIC DESIGN AND ILLSATION BY THE HAND

編 譯 者：新形象

總 策 劃：陳偉賢

電腦美編：李若虹、洪麒偉、黃筱晴

封面設計：張　敏、洪麒偉

總 代 理：北星圖書事業股份有限公司

地　　址：台北縣永和市中正路462號5F

門　　市：北星圖書事業股份有限公司

地　　址：永和市中正路498號

電　　話：29229000

F A X：29229041

網　　址：www.nsbooks.com.tw

郵　　撥：0544500-7北星圖書帳戶

印 刷 所：利林印刷股份有限公司

製 版 所：台欣印刷股份有限公司

國家圖書館出版品預行編目資料

家居空間 ： 設計與快速表現／楊健編著。--
第一版 。--臺北縣中和市：新形象 ， 2003〔
民92〕
　　面； 公分
　ISBN 957-2035-55-X（平裝）

　1. 室內裝飾

967　　　　　　　　　　　92018603

行政院新聞局出版事業登記證／局版台業字第3928號

經濟部公司執照／76建三辛字第214743號

■本書如有裝訂錯誤破損缺頁請寄回退換

西元2003年12月　第一版第一刷

序
Presace

室內設計是一門塑造環境空間氛圍的綜合藝術，同時也是一門難以表現和掌握的藝術。

比較於其他藝術設計，室內設計最為困難的工作在於如何把設計者頭腦中的想像，通過一種能為大眾所理解的形式表現出來。

由於空間對人的包含特徵，人們往往很難在瞬間理解空間形象的全部含義。

室內空間的這種時空傳動特徵決定了設計表現的難度，於是在相當長的一段時間內，室內設計專業教學是以傳授設計表現的技能作為其主要內容，為了適應這種狀況，有關設計表現的技法類書籍就成為了室內設計專業的主流教科書，在所有的這類書籍中，講述透視技法的又佔絕大部份。

應該說透視在設計概念的確立過程中具有重要意義，通過透視圖的繪製過程，設計者能夠將頭腦中預想的空間形態進行實際的圖示驗證，從而幫助自己確立最終的設計概念。但是在方案確立的表達過程中，透視主要是作為說服設計受惠的工具，而非設計者確定室內空間中界面與物體比例尺度的工具。美國學者保羅‧拉索在他著作《建築表現手冊》(Architectural representation handbook)的透視圖一欄對這個問題的論述是耐人尋味的：，"有趣的矛盾是，作為一種繪圖方式，人們對透視圖的論著最多，而實際上在設計工作中又是使用的最少的。觀無有關設計的書籍，就會了解這些著作的絕大多數將重點放在繪製透視圖的技巧上，使設計者或繪圖者對之產生某種崇敬心理；但卻很少論及透視圖在設計過程中的效用。透視圖通常被看成是經過精心渲染，專供業主欣賞，或供後者用於廣告宣傳的表現圖。一般來說，這種圖在設計過程中已經完成，最後的方案業主以確定後才做的，是對所設計建築物或空間環境的圖像表達。"這種現象在電腦繪圖成為透視圖表現的主流之後表現的尤為明顯。

實際上真正的室內設計專業工作者都明白：呈現設計者最初創意並進行圖形思維的是手繪構思草圖，它包括平面功能佈局草圖、立面構圖與透視草圖。至少在目前電腦還不能在這個領域與人手一比高下。對於經過專業訓練的設計者來講，於眼腦的配合還高於人機的配合，至少是在圖形思維的領域。

楊健顯然是明白這個道理的。從他的設計作品中我們能夠明顯的感受到草圖構思的魅力。設計者將自己頭腦中一閃即逝的想法，迅速地固化於紙面，這種功力是每一個立志成為室內設計師的人所必須具備的。看到像楊健這樣非常有為的新一代設計者的成材，使我們對中國明天的室內設計事業充滿了希望。

清 華 大 學 美 術 學 院
環境藝術系主任、教授

二〇〇二年 3月 22日

寫在前面……
Some Previos Words...

　　一次偶然的機會相識于符寧先生，雙方雖為初識，但覺得彼此都很投緣，由於職業習慣，自然談到一些與裝修有關的事，從目前的裝潢市場談到將來的裝潢走向，因本人一直接觸家居設計，有大量的設計個案，並將一些案例手稿出示於他，因而出這本的念頭就從此產生了．在此首先對符寧先生為此書出版所作出的努力和支持，深表感謝！

　　目前有關室內設計方面的書可以說是名目繁多，不勝枚舉，大多為圖片類，或是基礎教科類，雖有點大同小異，但也都各具特色，可以說是異彩紛呈。就當前的全國裝潢市場來看，家居裝修已日趨繁榮，並逐步向規範化、專業化的方向發展，而且業主對家庭裝修的要求亦愈來愈高，真正地把一個家居設計和裝修做好不是一個容易的事，它除了設計師有很好的專業素養之外，還需要多年的實踐經驗，更重要的是要有一顆對業主的責任心。因而，家居裝修並非是"小兒科"，它應該是門大學問。家裝屬於整個室內設計中的一個類別，它有其自己本身的要求和特點，我力求從大量的家居設計中找到一些規律性的東西，並達到一種共同探討，共同提高的目的，如果本書能給設計師在今後的實踐中一些啟發和幫助的話，這將會使我感到莫大的欣慰，也正是編寫這本書的目的所在。

　　書中通過大量的家居設計案例進行分析和設計表現，主要是以闡明一種對家居的設計理念，空間處理技巧，裝飾元素的處理，並重點連帶展現和突出徒手景觀圖的表現手法。目前計算机輔助設計已相當普及，就效果圖而言，大多設計師已完全用電腦來製作，因為它能模擬出場景的真實性，而被業主所接受。但電腦效果圖也受到其本身特點的制約，如：製作時間較長，成本較高，受製作場地的限制等，因而在短時間內設計師與業主進行交流的溝通，就顯得自由度少了很多。手繪效果圖，特別是徒手效果圖在這方面占有很多的優勢，它能與業主面對面，現場表達你的設計理念，很快綜合業主的意圖，隨意改動，直到雙方達到共識，手繪作為一種表現形式和手段，是作為一個設

計師必須掌握的一種技藝，如果因為有了電腦效果圖的製作而廢棄它，將會有礙於自己的思維和發展，由於工作關係，我接觸過很多年輕的設計師，他們大多都以電腦圖示人，若讓他們現場用筆表達，卻感到十分茫然和生疏，不知從何處落筆，這應是新科技給他們製造的盲點，我也在此懇切希望設計師在拿滑鼠的同時，也能拿起筆來，不斷提高和錘煉自己的藝術修養，使自己真正在專業上健全起來，讓我們一起來努力吧！

　　本書在編寫過程中，曾得到了廣東星藝裝飾有限公司總設計師余靜贛先生，總經理徐國權先生，設計師王少斌、錢際宏、劉明富、陳華慶的大力支持，在此一一深表感謝，特別感謝鄭曙陽教授為本寫序，這使我受到了莫大的鼓舞！由於本人水平有限，編寫的過程也很匆忙，在此也請業內人士予以賜教！

2002 年 1 月 28 日　寫於羊城

目錄

綜 述
Summarize

　　人類已進入了二十一世紀,時代的發展,科技的進步,社會文明程度的提高,時刻都在改變和改善人們賴以生存的環境。人們的生活理念,道德觀點也將隨之改變而改變,家居早已不只是人們賴以＂避風遮雨＂的簡單場所,家居的概念已經在向多元化的方向發展,家居將愈來愈多層面的向人們展示它的獨特的內涵。因此家居設計已向各位設計師提出了許多新的課題,舊的設計理念,老的設計套路,再也難以滿足使用者的需求了。現代家居的要求,已促使設計理念再為之去更新,現代家居的要求,也促使設計師再未之數尋求一條新路子,探索一套新方法來滿足不同層次人士的居家需求,可以說出業內人士都將會不同程度的面臨著新的挑戰。

　　我國的裝潢業從興起到發展也差不多僅僅二十幾年的時間,特別是家庭裝潢,至普及階段,也應該只是近幾年的事。目前很多城市的裝修公司都紛紛逐步由公司裝潢向家庭裝潢轉型,有的是專業型的裝潢公司,甚至有些港、台企業都紛紛湧入內地市場,專門從事家庭裝修和設計,有人說過家庭裝潢是「朝陽行業」,由此可見家庭裝潢的發展和前景。就目前現狀來看,各家裝潢公司可以說都拿出各自的看家本領,使盡渾身解數,快速搶攤,占領市場。因而,家庭裝潢市場的規範化及專業化也成了迫在眉睫的事。

　　在市場的激烈競爭下,裝潢公司應不斷地完善自我,提高服務意志,特別是專業室內設計師,要提高自己的專業素質,時刻訓練自己的業務技能,不斷充實自己,完善自己。

　　記得孩提時代,那時對家庭裝潢印象是,屋頂上用蘆席鋪平吊頂,再用舊報紙糊上,一根電線垂吊著一只白熾燈,這是最初的天花板概念。牆上再用白石灰粉來粉刷,或是用些舊報紙貼上,之後最多再黏上一張年歷畫,地面用泥拌石灰渣鋪平,有條件的再敷上一層青水泥,這時家庭裝潢已大功告成了,這也滿足了一種最起碼的居住功能。約莫到七十年代末期,一些家庭裝潢開始用了專門的手法處理天花板,牆面和地面,如:天花板開始用木龍骨、夾板做吊頂,然後再貼天花牆紙,這種做法當時甚是流行,大都是沿客廳四周做一圈天花板、或是兩級、或是三級幾乎是一種模式。牆面都以窗台的高度做一周牆裙,一般都是用木龍骨底,用水曲柳或是寶麗板飾面,地面以一些小規格的瓷磚鋪設。這種做法應該就是家庭裝潢的一種雛形,是家庭裝潢和設計初級階段。那時的裝潢動機和行為,往往是盲從的,它只是簡單地給建築穿了一層外衣,並沒有改變和增加原建築所提供的功能,更談不上提升空間的品質和品味了。

　　現代家居的設計含量越來越大,設計師所擔負的任務是除了將建築師創造的空間,進行再歸類,再劃分,再組合之外,還需從人文環境、社會環境、自然環境、倫理道德等多方位去考慮,去完善你的設計。室內設計並非是一個自由的國度,它受到建築特性、材料特性、科技、經濟等因素的侷限和制約,因而室內設計將依賴於它們而存在,所以它是一門邊緣科學。另外,室內設計將很大程度地受到其服務對象的影響和牽制,在此之前設計師和使用者是兩個完全不同的個體,一旦兩者發生聯繫,都將會產生其及大的依賴性,此時,良好的溝通能力尤為重要。

　　家居是家人生活、聚集、交流情感的場所,人們將有三分之一的時間在家裡渡過,有的還遠遠超過了這個時間,因而,家對每個人來說顯得是那樣地重要。我們設計師的責任和義務就是要給人們去創造一個溫馨的家,創造一個合乎於對象行為規範、生活方式、心理要求、風水習慣、文化取向、審美情趣、性格特徵的高品質的空間。以上要求僅僅依賴於原建築空間是遠遠不夠的,所以說室內設計就是對空間的再營造,是第二次對原有空間的補償和完善,空間如果符合人自身的諸多因素而

存在,它才能有真正意義上的價值,才能成為一個有靈魂、有血有肉的生命空間或情感的空間。

家居設計是一門與人打交道的學問,做一個家居設計實際上你的專業投入充其量最多只有百分之五十,另外一半需及具耐心地通過與業主交流、溝通來完成。我們在為業主進行設計的過程中,正因有了無數個不同層面的,不同需求的,不同喜好的業主,才為你勾成了完整的家居設計理念和設計經驗,這點對於一個設計師素質的提高是及有幫助的。因為設計師只有真正地了解了社會,領悟了人性,才能做好設計。所謂設計"以人為本"、"人性化的設計",若脫離了生活,將是紙上空談。

目前的業主大約分為以下幾種類型,一是普通經濟型:他們大多是工薪階層,購房面積多在60—80平方左右,越是面積小的空間,他們往往對功能要求愈高,這類設計難度是最大;二是較有經濟實力的,他們大多為政府公務員或是白領階層,購房面積多在18坪—24坪左右,這類設計難度在於後期跟進,但從專業上較好溝通;三是富裕型,他們大多為商人,購房面積一般都在30坪—45坪以上,或是樓中樓,或是別墅,這類的設計在空間功能上較好處理,但業主往往都較固執,設計師需要有很好的耐性和包容性,用自己的專業知識與業主喜好相通融。以上類型的業主由於社會地位的不同,因而對空間的要求也不盡相同。家居應是一個時代的縮影,一個家裝的裝飾材料的運用,科技產品的配置,裝飾表面的顯現,功能區的劃分,都反映了一個時期的文明程度,代表著一種社會的進步,當代家居除了一些主要功能區之外,如:客廳、餐廳、臥室、廚房、浴室等,又逐步增設了新的功能區,如休閒區、健身區、飲茶區、讀書區、鋼琴區、儲藏室、家庭辦公區等。作為設計師應該對這些區域功能有很好的理解能力,若要真正將這些功能區域的內涵融匯在空間裡,就應該在實踐中很好地去感受,去理解。"功夫在詩外",做設計師應該多一些生活的累積。

究竟要賦予現代家居一個怎樣的設計內涵?這也是在做設計時應首先思考的一個問題,有人在空間表層做的文章多些,只是很簡單地考慮這面牆,那個天花應怎樣地裝飾、處理,簡單地拿些元素來充斥空間,這樣是不可取的,那些毫無意義、毫無情感的裝飾元素,往往會顯得多於和累贅,有人稱之為"裝飾垃圾"是十分貼切的。就目前來說,用這種理念做設計的人,應占很大部份的比例。有人在處理空間時,即使一些簡約的裝飾手法,也能給人一種心理上的愉悅、情感上的激動、精神上的享受,這就是一種"心境空間"或"情感空間"。從室內設計本身來說,特別是現代家居的設計,設計師應該給每位業主一個高品質的空間。並通過設計帶給業主一些新的生活理念,通過設計幫助業主提升生活品質,幫助業主提高生活品位,這應是每個從事家居設計的人所承擔的歷史使命和義務。

現代人對家居裝潢的概念十分之明瞭,幾乎每個業主坐在你的面前時,差不多都會說同樣一句話:"簡潔美觀,經濟實用",這八個字的確給設計師指明了一個設計方向,說得直接點,我們做家居設計時,按照這八個字去做是不會出什麼錯的,就看你怎樣去理解,怎樣去把握了。家居設計是個十分之繁雜的過程,也是一個十分嚴謹、科學的過程,在此也希望從事家居設計的人,充分發揮自已的才智,做設計時也同時做出一份關愛和責任。帶給千家萬戶一個舒適、典雅、時尚的居住空間。家裝設計也是最為普通,最為被社會各階層人士熟悉的一種設計,往往設計師的理念,會與業主的要求和習慣生活觀念相矛盾,設計師應在兩者之間找出異同,並加以歸納、整合,然後再與業主溝通,最後達到一種共識。

現代社會是經濟、科技、信息、知識等多元化、多層面的集合體,做室內設計也是一個設計師綜合素質的表現,設計師只有把自己真正地溶入社會,多方位地去吸取信息和知識,廣博眾收,才能夠很好地去完成你的設計,才能夠逐漸地使自己的設計日益成熟起來。

珍惜有限空間,創造無限品味,再此,祈望我們的設計能給空間注入一個新的生命和靈魂!

第一章　整体設計與分析
Integrate Design and Analysis

　　室內設計是一個較為複雜的過程，它受到了諸方面條件的製約和影響，因此，我們在進行之前，很有必要對設計對象各方面因素一一進行分析、推斷、歸納、整合，使之具有使用功能和審美功能的目標空間邁進。就現代家居而言，其使用功能和要求已是十分之明確，設計師的任務是怎樣使空間的處理更加合理化和條理化，怎樣使建築空間內部那些不利的因素轉化為有利因素，使空間更加流暢、實用。

　　目前房地產商都會根據不同的使用對象開發出不同的戶型，以滿足社會不同層次人士的需求，其中有些戶型在建築設計之前就已考慮空間設計的要求和因素，因而空間結構就十分之合理，這樣，空間設計的難度已減少了很多。相反有些戶型本身建築設計就很難達到使用要求，如：有的用戶客廳很大，但難裝潢佈置，不實用，且閒置空間多，浪費很大。臥室也是如此，面積較大，連衣櫃都難放到合理的位置，又如洗手間，常常遇到難擺放等，因而，顧此失彼的情況時有發生。再如有的戶型出現不規則型，客廳窄而長，視聽距離不夠，客廳為所謂"鑽石型"，很難定位視聽區和會客區等……設計師常常會花很多精力去處理這問題，力求使空間能達到最為完美的效果。

　　所謂整體設計是從對象全局面著眼，全盤考慮，全面分析的各個方式和手段。做家居設計第一步從整體入手，是一個快速，合理、有效的方法。當業主坐在你面前時，你看到是一張空白的建築原平面圖，設計師知道其使用功能後，應在短期內尋找出原建築圖的優勢和劣勢，首先解決主要矛盾。快速進行整體設計，其過程應是綜合分析的過程。這一步主要根據外圍環境，建築特點，使用功能等諸方面入手。外圍環境即建築空間之外客觀存在的各種因素，這些因素將來都直接影響居住者的心情，必須首先考慮，如：直接面對窗外的一幢大樓和直接面對窗外的一花地，其心情是截然的不同。有時我們為了方便讓居住者時時能看到外面優美的風景，而做出一個不太暢順的空間來，往往都感到值得。這是因為要滿足業主視覺上的需求。聽覺需求也是同樣，如：窗外是一條馬路，車流

量大，必定噪音大，這樣應避免主臥室靠近它，以免給業主造成睡眠的不安。又如自然光照因素，通風問題，朝向問題，這些客觀因素將會直接制約著空間的設計，處理和利用不當，都將給居住者的生活帶來及大的不便。建築結構也限制著設計者的自由度，如窗位、樑位、柱位、減力牆等，這些都是不可改動部分，有時因一條樑會讓你感到力不從心。如，沙發、床、頂上有條樑，不管你的設計處理多完善，業主都視之為不吉利，因此影響了設計師的空間佈置，此時設計師的溝通和設計能力，顯得太重要了。關於功能問題，面積大的用戶較為好處理，特別是用戶小如21坪左右，業主要求高，功能劃分多時，都要多從彈性空間上去考慮，再則要給予業主一個新的生活理念，因為觀念也是可以改變和更新的，如：書房也可兼客房等……。

總之，整体設計需要作全方位地考慮，在遵循空間設計原則的同時，給業主一個具有實用功能、審美功能的家。以下將這些已經交付使用的真實案例，一一加以分析，並與大家一起來探討整体設計。

　　此建築面積為 25 坪左右，南北朝向，南
向有很好的外圍環境，景色宜人。主人要求
主臥室、書房及客廳。若按原建築佈局去考
慮，客廳很難佈置，有沙發位而又無電視
位，主臥室也相對顯得擁擠（見圖 A－01），
這兩點是原建築存在的先天不足。

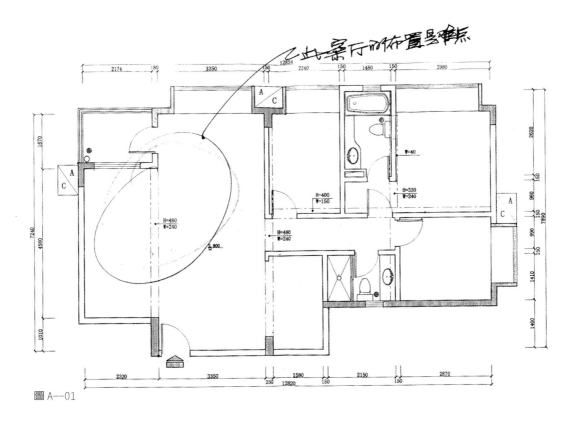

乙此客厅的布置是重点

圖 A－01

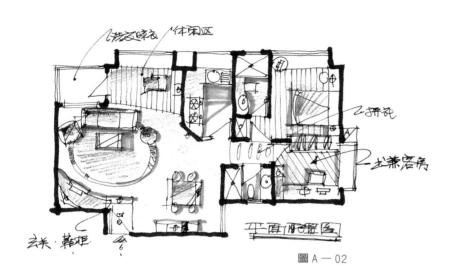

洗衣晾衣 休閒區

乙更衣

出兼客房

玄关·鞋柜

平頂配置圖

圖 A - 02

首先要考慮的是怎樣才能使客廳增大，並與餐廳互相貫通。先將電視區放在牆角處，這樣，視聽距離已達到 4m 以上，效果已十分之理想。繼而又在沙發後設一休閒平台，便於觀景和聊天，也能方便看電視。為讓客廳與餐廳的空間更連貫，將廚房牆角打斜，入臥室時也方便許多了。（見圖 A - 02）

圖 A - 03

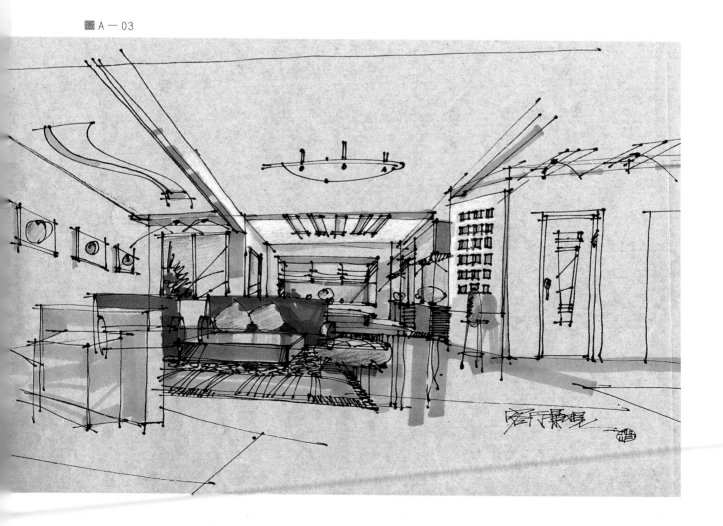

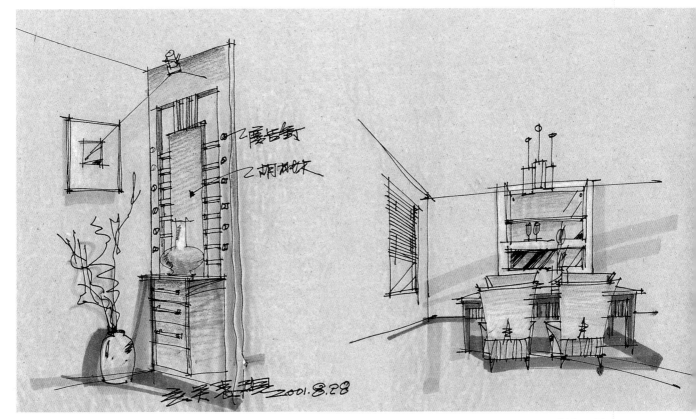

圖 A — 04

　　為了增大主臥室空間，打掉了與書房之間的隔牆，並用衣櫥隔

間。之後，再為業主畫出部分景觀表現圖。見圖Ａ—03、Ａ—04。

　　這是一套三層的樓中樓，主人是事業有成之人。從首層的建築結構看，已經是一個十分之理想了。設計師首先確定了電視的擺放位置，但視聽距離僅3.5m，距離明顯不夠，好在原建築牆體的可塑性很大，於是將牆体內移了 600 公分。

　　這樣，客廳的空間感已明顯增加。（見圖 A-05）。原陽台可利用，現設計成一品茶區，而且緊靠外面的景觀，很寫意。

　　兩個女兒房順勢而佈置，已不必作太大的改動。

　　二層是主人的生活空間及男孩房，兩個臥室都設有洗手間。做主臥房設計時，將主臥與衣帽間的隔牆打通，使主臥室面積增加，並將衣帽間和書房連為一體，讀書和就寢都十分之方便。（見圖 A-06）主人已將餐廳，廚房，洗衣晾衣設在三層（圖略）

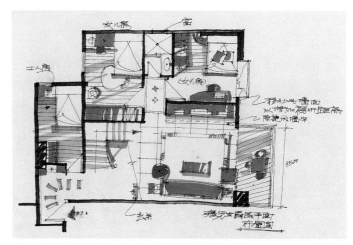

圖 A-05

圖 A-06

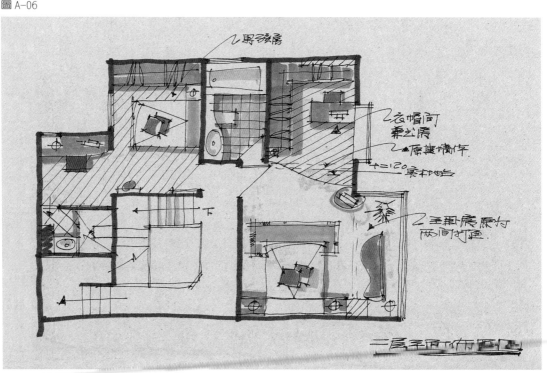

大體設計已定，現場已畫出客廳，
主臥室，及衣帽間主要景觀，迅速表現
其設計意圖（見圖 A-07、A-08、A-09）

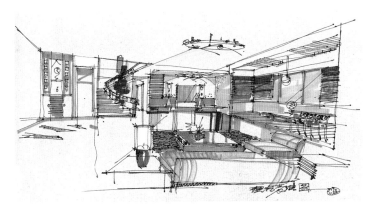

圖 A-07

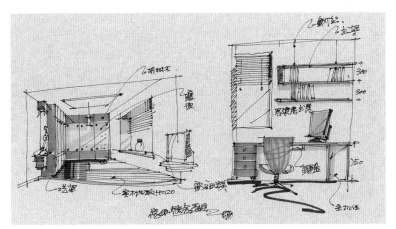

圖 A-08

圖 A-09

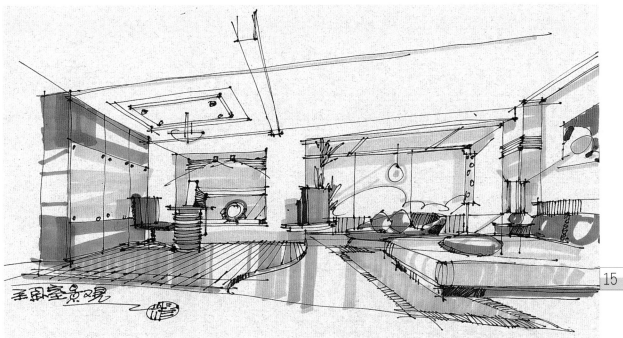

此案建築面積約25坪左右,主人要求設計帶有中式裝飾風格。功能要求為客廳、主臥室和小孩房。建築的格局較好,朝向為南北,自然條件理想。原建築入門走道較寬,(見圖A-10)確定電視位後,沙發區牆面長度略顯不夠,於是設計了一玄關,以增加牆的長度。入門右側做鞋櫃及飾物、儲藏櫃,既利用了走道空間,大廳的感覺已明顯擴大,沙發區的穩定性也增強了。(見圖A-011)原建築洗手間牆角直沖沙發區,十分之生硬,因此,再將牆角打斜,這樣也使餐區與會客區的空間連接的十分之自然。

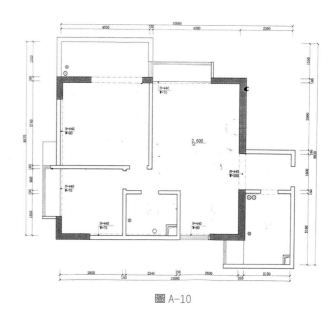

圖 A-10

圖 A-011

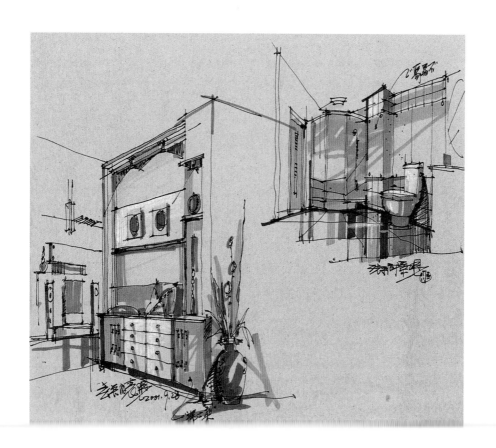

設計師已現場很快的為業主繪出了略有中式風格的客廳景觀，（見圖A-013），玄關及洗手間景觀。（見圖A-012）

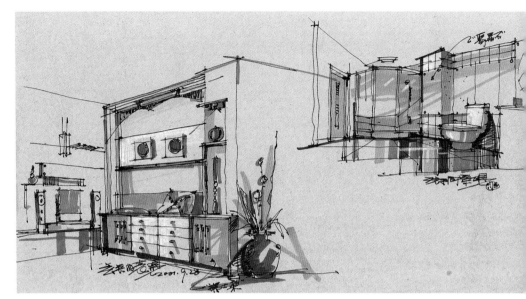

圖 A-013

圖 A-012

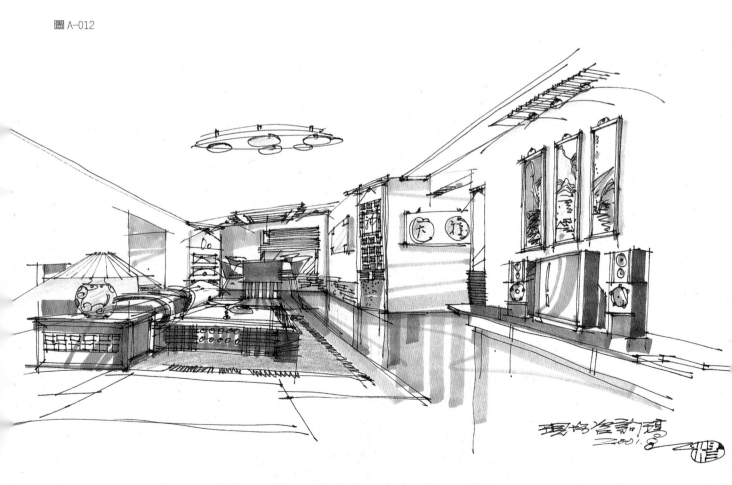

此建築約24坪左右，（見圖A—014）若
按原建築平面去鋪排，顯然不是一個理想的
設計，因客廳寬度僅僅只有1坪，除去電視
櫃和沙發、茶几、活動空間已是所剩無己，
如何將客廳擴大，已成為做此設計時的第一
理念。

有時設計師對結構的一次小改動，都會
有大改觀，如：移動牆体，圓滑牆角等，這
是所謂的"四兩撥千斤"之效，本案的設計即
用了此手法。（見圖A-015）

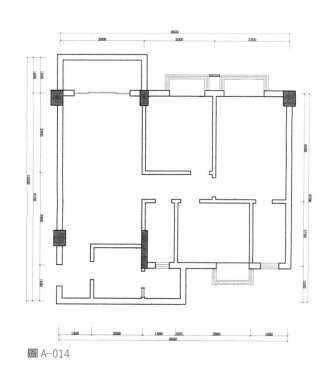

圖 A-014

圖 A-015

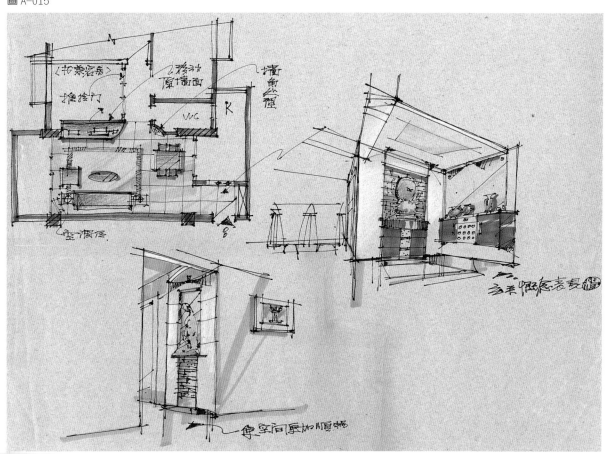

此案建築面積87m2左右，整個戶型窄而長。特別是走廊顯得冗長，（見圖A—016），再則廳裡門多，交通線路複雜，使客廳空間十分欠完整和穩定。

業主對使用並沒有過高的要求，僅是兩臥室一廳而已，因此，將空間作一個重新的歸整、分類已不是難事，下面是做此設計時的思路和步驟：

1、確定電視位：

首先將原臥室門改位，封上原門位，使客廳完整和穩定。（見圖A-017）

2、確定餐廳位：

此處改動很大，為了打破走廊的冗長感，並將餐廳移到原走廊處，將原廚房和洗手間

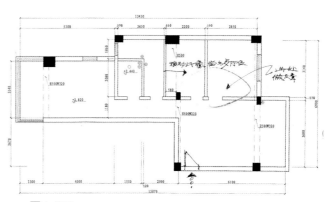

圖A-016

牆向內移動，以讓出足夠的餐區位，廚房、洗手間也順勢向小孩房移動，以滿足功能要求。以上兩處改動，使原本難用又不規整的空間，已變得相當之好用和完整了，而且空間也很順暢。

圖A-017

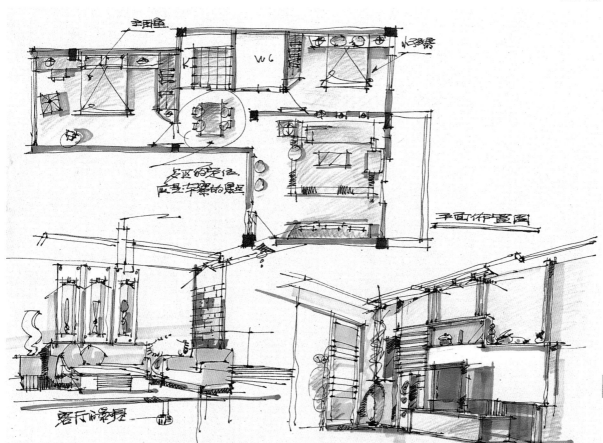

此案建築面積27坪左右，客廳的面積較大，若按一般佈局，則客廳和餐廳主次難分，面積分配尚欠合理。（見圖A—018）設計師將電視區定在公用洗手間牆角處，電視位已對客廳的面積增加起了決定性的作用，因其有很好的空間包容性，重新調整了原餐廳和客廳面積分配關係。（見圖A—019）

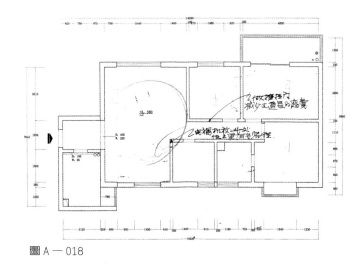

圖A—018

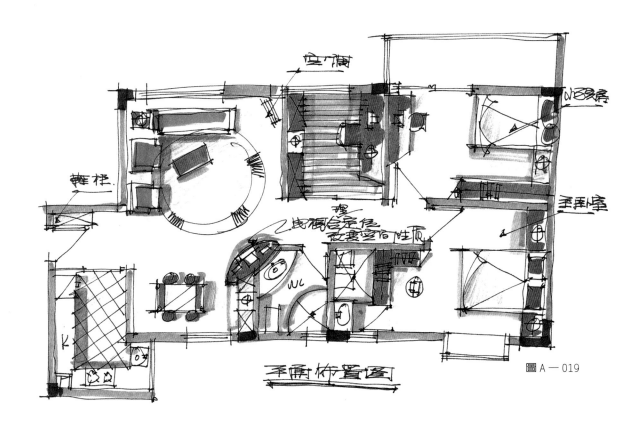

圖A—019

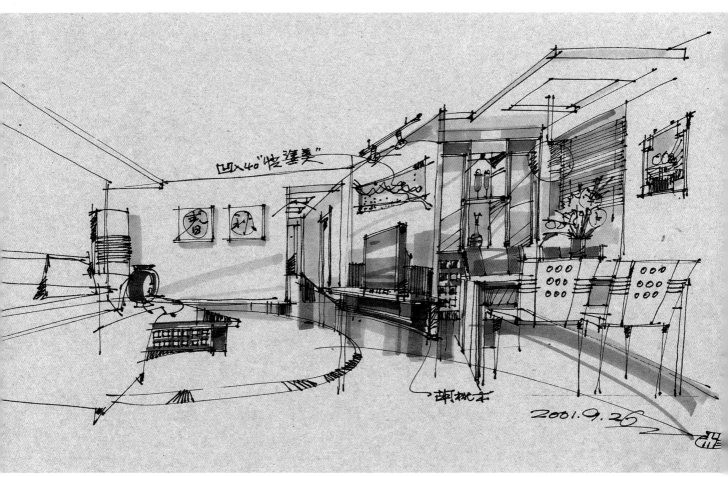

圖 A－020

另外，將書房的門處理為推拉門，一是減少走廊牆面逼迫感，二
是以最大範圍地將自然光引入室內，使室內光線充足，自然怡人。

設計師現場已為業主繪出餐區景觀，以便溝通（見圖 A－020）

例案分析 ⑦

這是一個 27 坪左右的戶型，臥室和客廳朝北，由於窗戶面積大，採光條件很好。原建築客廳和餐區都很大。（見圖 A－021）但也明顯存在不足之處：廳大難用，主臥室洗手間太小，衣櫃位難擺，餐廳大得很浪費。

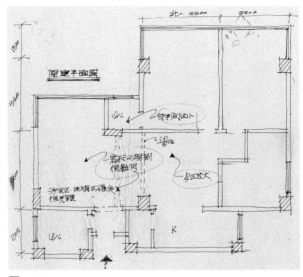

圖 A-021

圖 A-022

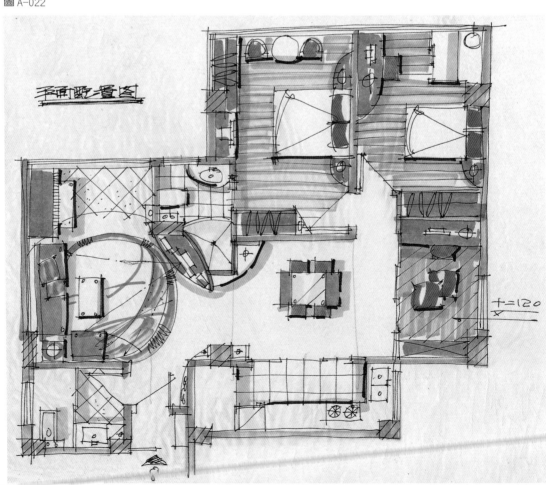

主人要求三房兩廳：客廳、餐廳、主臥、小孩房及書房。原建築功能區雖劃分明確但欠合理，首先，客廳的佈置應是首先要考慮的因素，再考慮主臥室、洗手間應如何擴大：

1、確定電視位：

將電視機放在客廳牆角處，並將電視牆處理成弧形，

（見圖A—022）電視位除此之外，應該說沒有其他更好選擇。

圖A—023

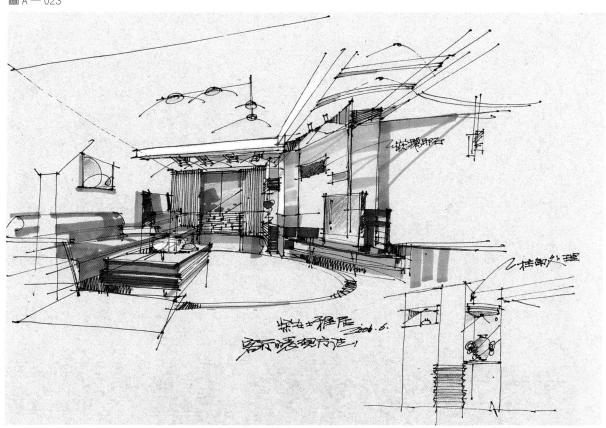

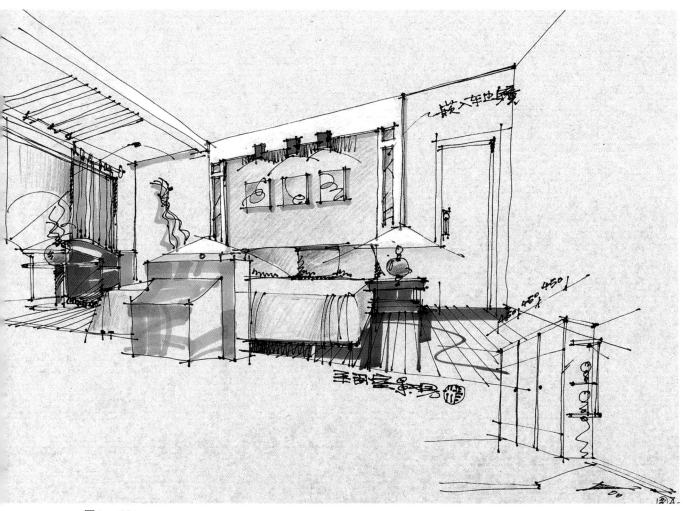

圖 A — 024

2、擴大主臥室洗手間：

　　由於電視是斜放，這樣也可順勢將主臥室的洗手間向外擴張，

而主臥室的牆也向外移，一舉兩得。洗手間和臥室的面積都已增

大，且使用率及高。

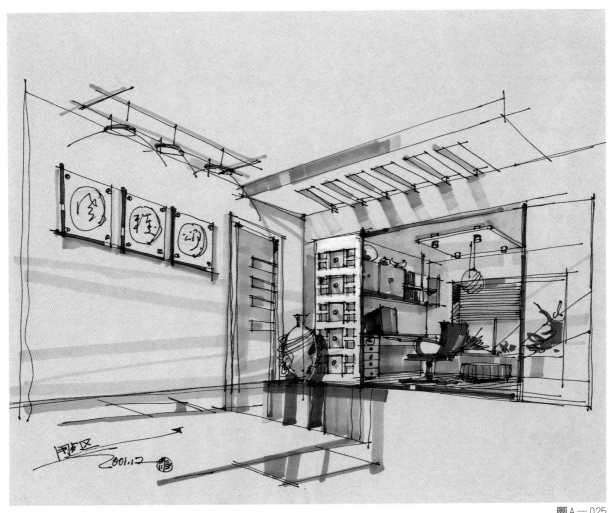

圖 A－025

3、將書房門做成推拉門，把東向的光照引入餐廳，書房也可
與餐廳配套使用，飯後能作飲茶區用（見圖A－025）。

　　將此案空間重組，使空間更加完整而實用。客廳感覺也具品
味，（見圖A－023）主臥室寬敞、明亮、舒適（見圖A－024）

此案在未見設計平面前，你
有更好的平面創意嗎？

設計必須跳出舊的條條框
框，不受原建築的束縛，及時發
現其存在的弊端和不足，抓住主
要矛盾，讓你的設計才能極限地
發揮。

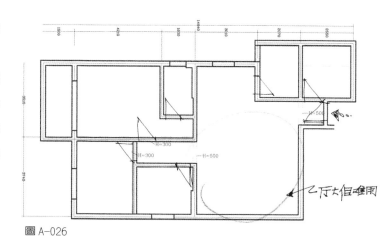

圖 A-026

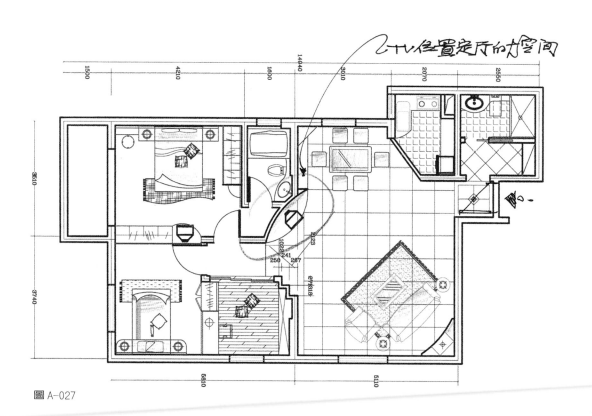

圖 A-027

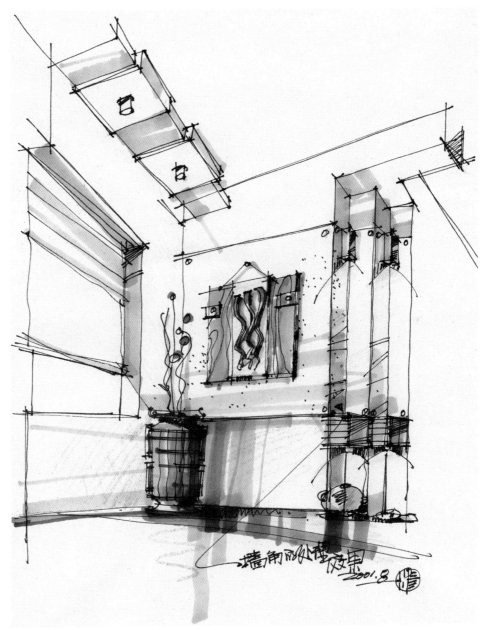

圖 A-028

　　廳的佈置應是此案難點，餐區已不必另移位，矛盾都集中在客廳的佈置和空間運用上。（見圖A—026），先確定電視位，將它放在靠主臥洗手間的牆角處，此時走道右側已顯得更為凸出，設計師索性將它處理成階梯形，既使得空間通透，又不擋電視位置。（見圖A—027）這樣，餐廳與會客區已融為一体，十分寬敞，加之又將廚房門打斜，整個感覺更加空曠了。牆角已設計成頗具現代感裝飾點，（見圖A-028）餐廳景（見圖A-029、A-030）。

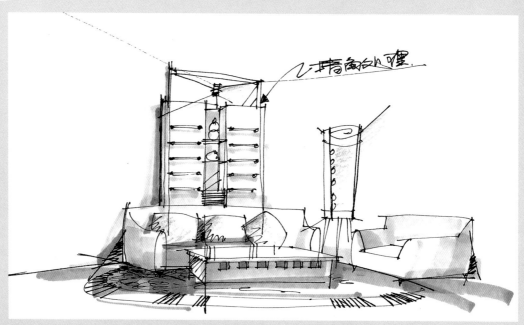

圖 A-029

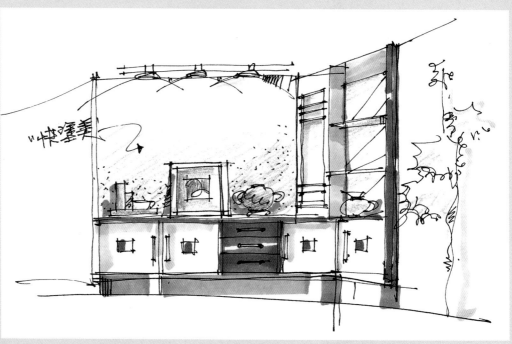

圖 A-030

我們在做方案時應根據業主的需要，首先找出原
建築結構的不足之處，集中精力在短期迅速解除業主
的難言之隱，給業主一個滿意的設計方案。

此案同前一案例較相似，都是廳難佈置，（見圖
A-031）設計師所用的設計手法也與前一案有異曲同工
之處，效果也較為理想。（見圖 A-032）

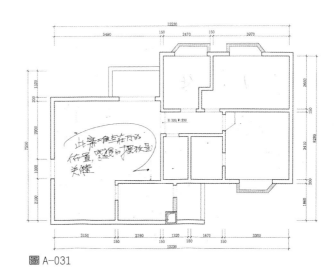

圖 A-031

圖 A-032

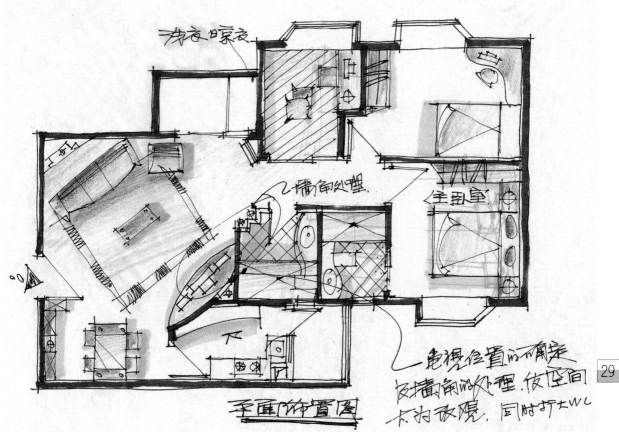

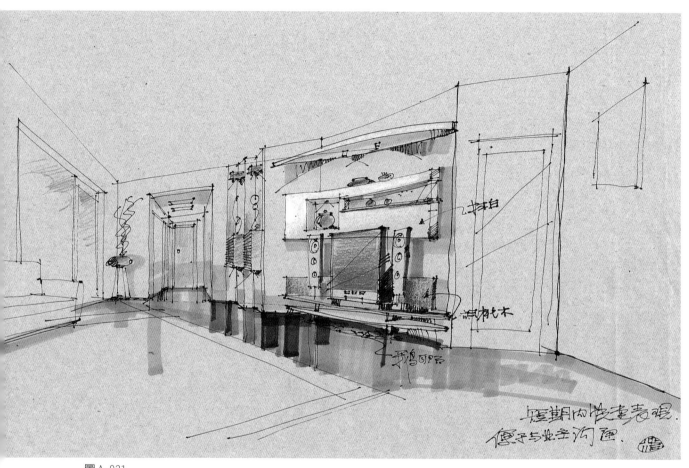

圖 A-031

這是一套三層的別墅，首層是會客區和用餐區、工人房及車庫。（見圖A—034）作為樓中樓，樓梯應是客廳的主體景觀，現將原直形梯從原餐區位轉移到現在的位置，以突出樓中樓的特徵，因而增加了廳的氣勢和韻律。客廳中心處的立柱，已將它處理成一酒吧台，這樣使原本冰冷的柱子頓時有了靈氣和情感。電視牆右側牆角也設計成一工藝架，消除了原有的僵硬。（見圖A-035）

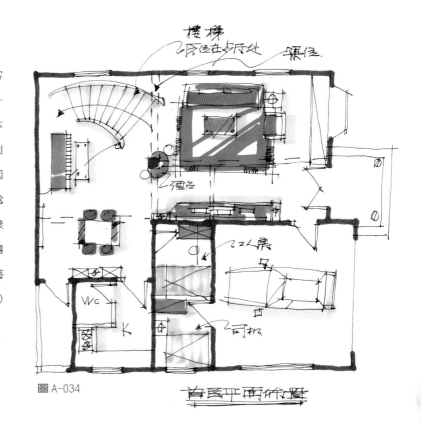

圖 A-034

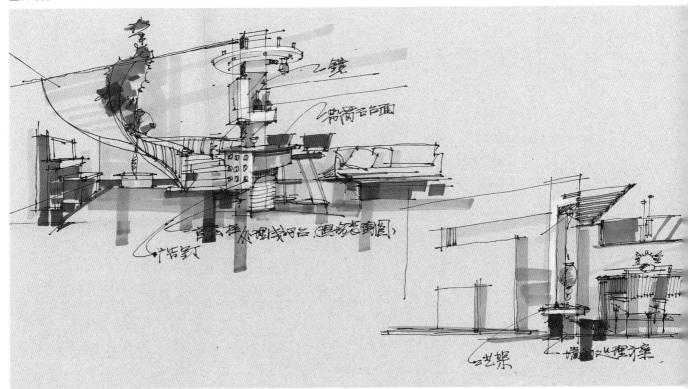

圖 A-035

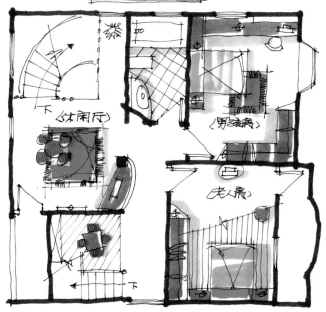

二層平面佈置圖

圖 A—036

二層是小孩房和老人房，面積夠大，很好設計。休閒廳也因一條立柱，對視覺影響很大，將此處設計成電視組合櫃，這樣既增加了功能，又完整了空間（見圖 A—036，見圖 A—037）。

圖 A—037

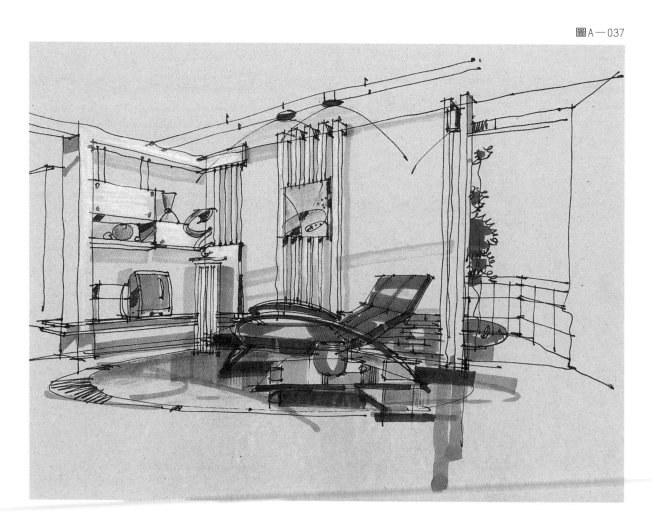

三層是主人房，書房和女兒房。為了使
用的方便，將主人房與書房打通，（見圖A—
038）寬敞的書房為主人房家庭辦公提供了方
便。（見圖A—039）

客廳的感覺已通過（見圖A—040）予以
表現。

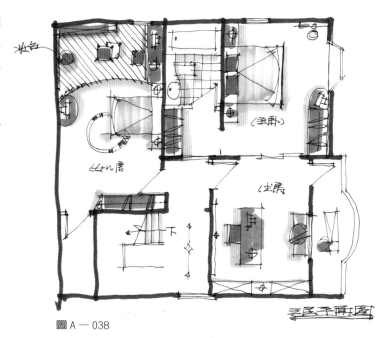

圖 A—038

圖 A—039

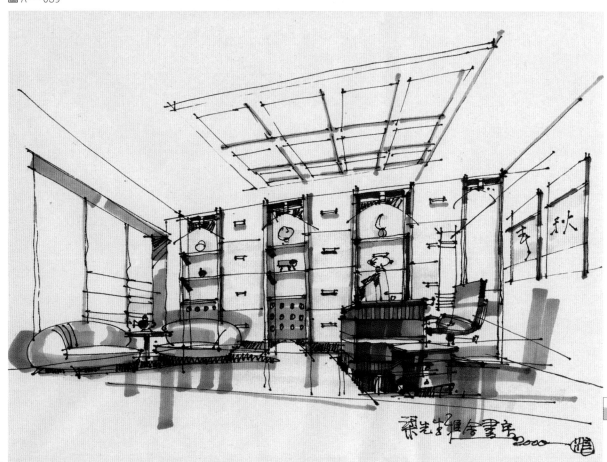

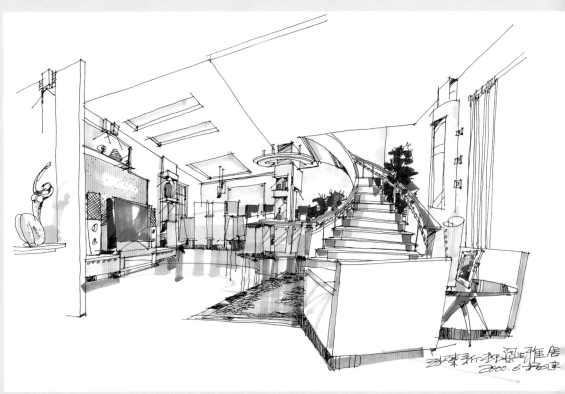

圖 A — 040

主人要求主臥、小孩房及書房，原建築圖已具備有較好的功能區。（見圖 B-01）

在進行客廳的設計時，並未將原平面作很大的變動，為使空間流暢，將廚房牆角打斜處理，此舉也並未影響廚房的使用，反而減少了主人開門時的阻礙感，也使客廳與飯廳之間有了呼應關係。（見圖 B-02）

根據業主的意圖將主臥室放在靠陽台處，並保留了一個公用洗手間，以增加小孩房的學習和活動空間。此時整體設計已基本完成，隨後即畫出客廳景觀圖，（見圖 B－03）及主臥室床頭造型，便於業主選擇。（見圖 B-04）

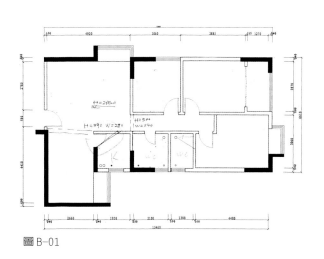

圖 B-01

圖 B-02

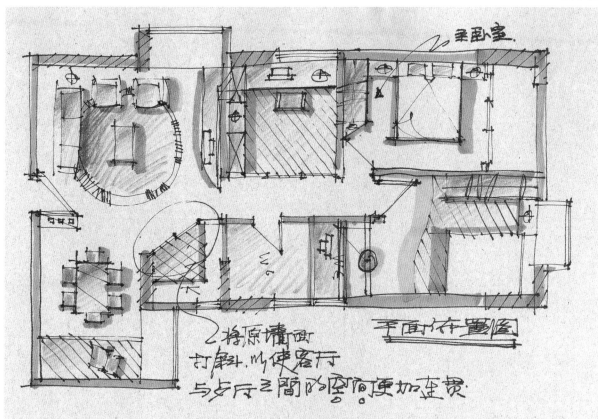

將原牆面打斜，以使客廳與飯廳之間的空間更加連貫。

平面佈置圖

主臥室

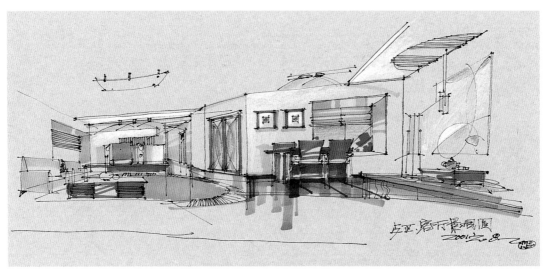

圖 B-03

圖 B-04

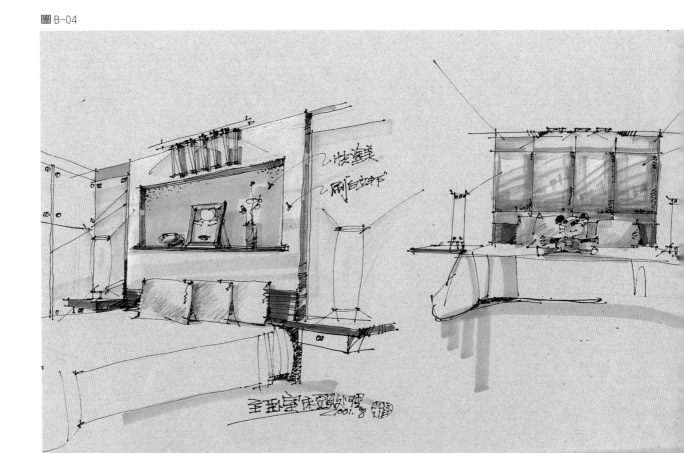

此案主人要求主臥室、小孩房，會客及餐用區，由於戶型窄而長，其弊病主要是走道狹長的面積浪費較大，原建築已無法彌補這一缺陷。另外，廳雖方正，但沙發區、用餐區很難合理佈置。（見圖B-05）

一、讓餐區合理定位：

入門左側原建築應為儲物間，占空間大，經與業主商量確定予以取消，將原廚房大膽改為橫放，經這樣改動，一個寬敞而明亮的餐區就展現出來了，並為下一步客廳的設計創造了條件。

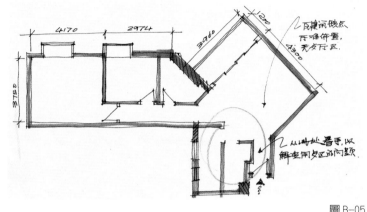

圖 B-05

圖 B-06

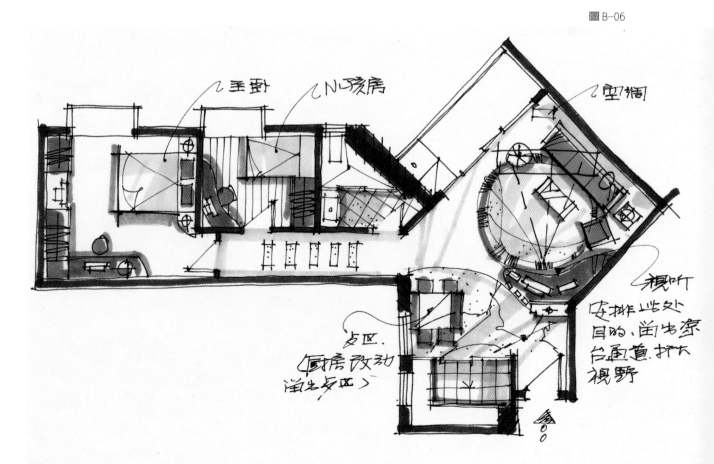

二、客廳的佈置：

1、若將電視位定在陽台相對的牆邊，沙發將阻礙去陽台的路線。

2、若將電視位定在陽台右側牆，沙發也將阻礙進入客廳的路線。

圖 B — 07

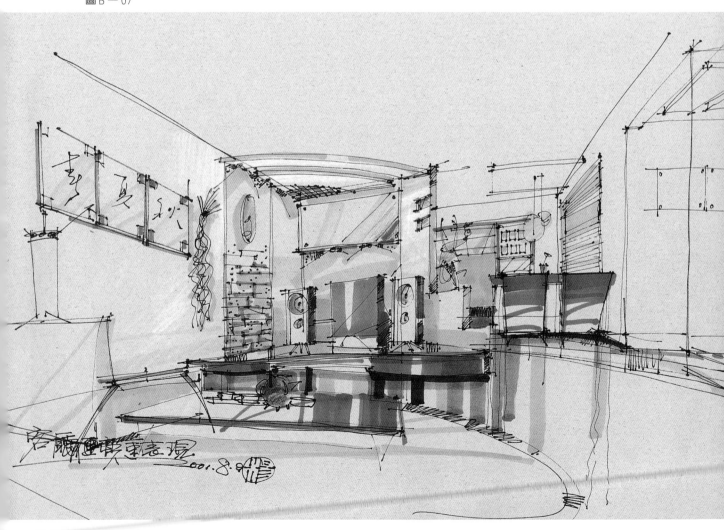

除了現在這樣的佈置，其他應都不是理想的方案：

3、第三種選擇（見圖B－06）是電視擺在入門處，合理安排好

行走距離，並利用電視背景做一玄關，既有功用性，也具觀賞性。

第三種選擇安排合理，空間及具變化。（見圖B－07）玄關、沙

發背景設計見圖B－08。

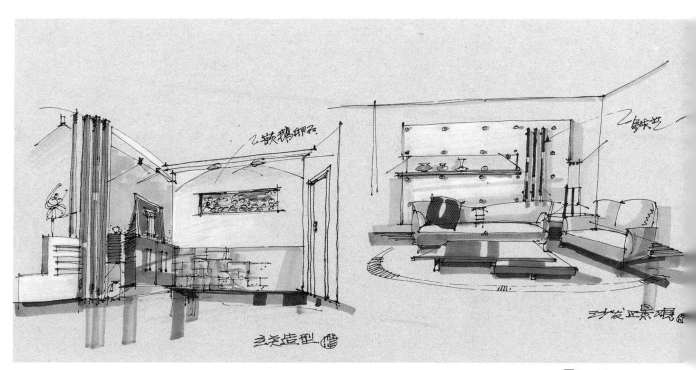

樓中樓空間是單層空間的發展和延伸。此案建築結構原為上下兩單層,合併為樓中樓空間,南北朝向,特別是南向,有著幾棵綠郁的小松樹的點綴,景色怡人。

首層設計:

為充分展現外圍的自然景觀,將原廚房轉移到北向,並增設一休閒空間,給業主茶餘飯後一個享受自然樂趣的領域,並讓充足的光線時刻走入大廳。(見圖 B-09)景觀見圖 B-010

視聽距離雖接近 4.6m 但從整個空間著眼。比例關係不是最佳,將電視牆內移60公分,以充分展示會客區的寬敞。

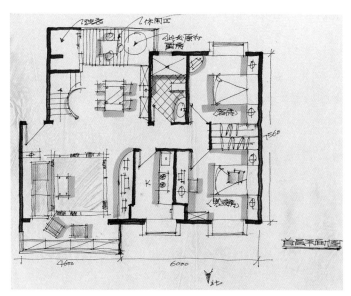

圖 B-09

圖 B-010

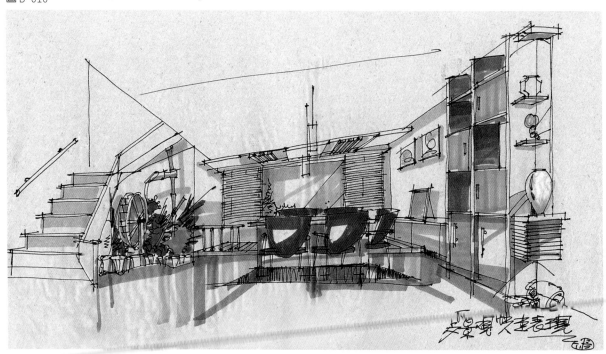

二層設計：

原主臥與書房一牆相隔，現設計玻璃推拉門，
兩個空間能分能合，很有彈性，（見圖B-011）空
間的結合和過渡也較合理。（見圖B-012）書櫃的
設計見圖B-013。

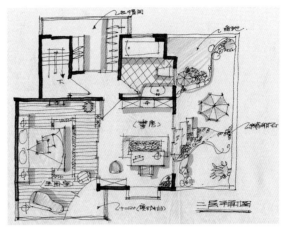

圖 B-011

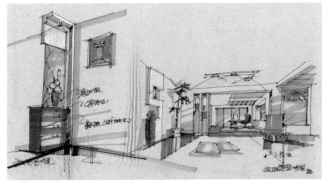

圖 B-012

圖 B-013

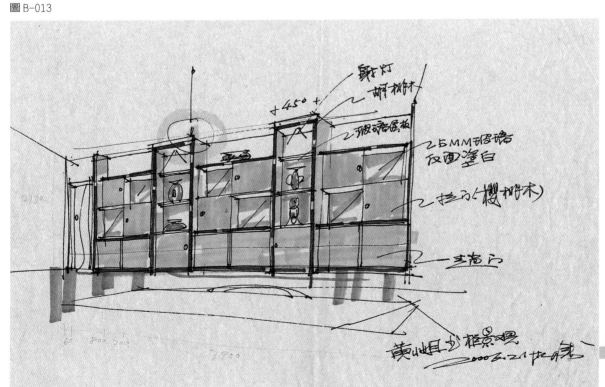

這也是樓中樓結構的戶型，首層原建築並
沒有為業主考慮好電視和會客區域的合理位
置。經設計師仔細經營後，將電視位定在沙發
區對角。（見圖B-014）為使走入陽台動線更為
方便，此處也只放一單人沙發，但會客區目前
尚欠完美和穩定。若設想電視櫃橫放與餐廳相
隔，則又顯得視聽距離太短，且入餐區不暢
通，而入門區域浪費太大，根本派不上用場。

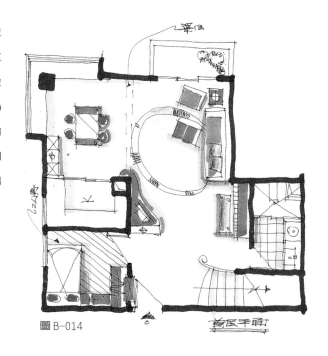

圖B-014

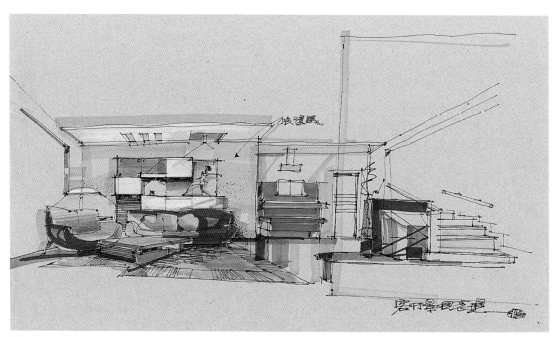

圖B-015

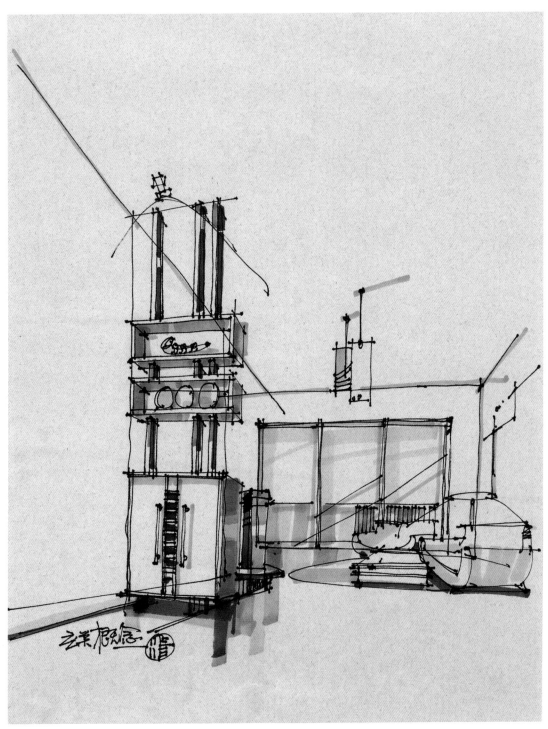

圖 B-016

　　首層重點裝飾沙發背景牆，（見圖 B-015）玄關作為電視背景

的一個部份，也具儲物功能，設計手法很簡煉。（見圖 B-016）樓

梯處牆面作壁龕處理是另一景點（見圖 B-017）。

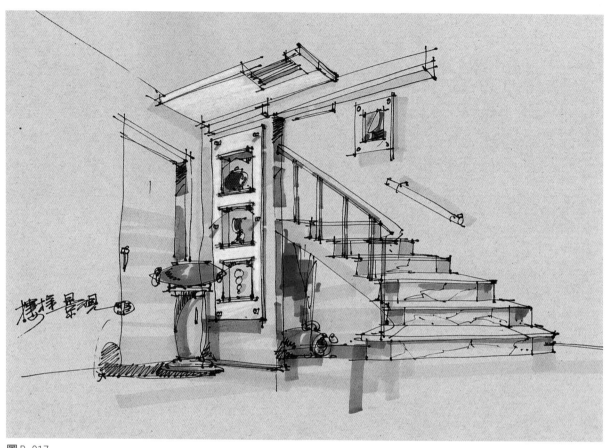

圖 B-017

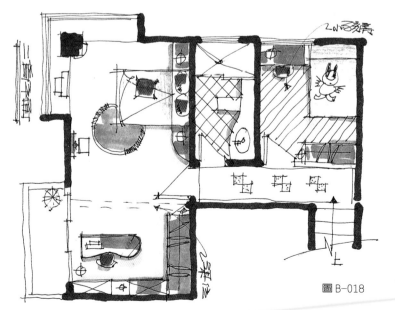

二層為主臥室和小孩房，主臥室和書
房原有牆体相隔，現設計為敞開空間的衣
帽間和書房。（見圖 B-018）

圖 B-018

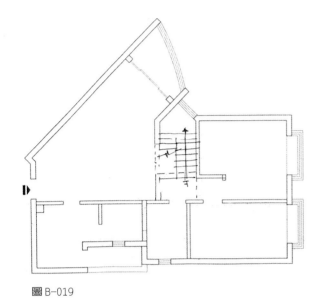

圖 B-019

這是一棟的樓中樓式，朝向及採光條件都很理想，且空間夠大，給設計師由於整個客廳呈"鑽石形"，合理的空間利用與擺佈是此案的關鍵。為使空間達到相對的完整和穩定，將電視位擺在靠洗手間牆處，並將此向內移50公分，以進一步拓寬視聽距離，佣人房的牆體也作了一些改動。特別是將樓梯入口也作很重要調整，其目的是為避免與廚房的行走路線發生衝突，再則也是強調樓中樓的特徵，使樓梯的曲線能為整個空間更增添一些美感和韻味。（見圖B-020）之後，再用很短的時間畫出樓梯的餐廳景觀，如圖B-021。

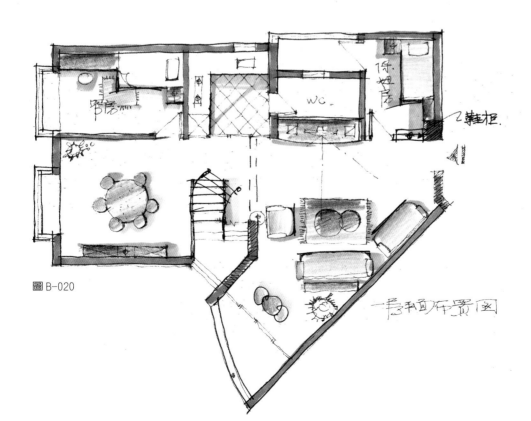

圖 B-020

圖 B-021

二層是主人及小孩生活空間，為使主臥室空間更舒適，將原兩間房合二為一。小孩房根據功能在空間上也作了細微的改動，在走道處增一休閒區，以供主人與小孩閒暇之時，交流感情，此一區域的設置，使家庭生活的樂趣倍增。（見圖B-022、B-023）圖B-024、B-025、B-026是設計師為業主繪製的一些主要功能區的設計景觀。

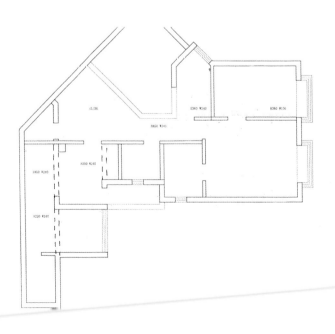

圖 D-022

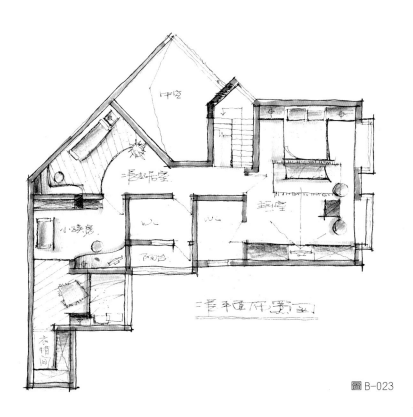

圖 B-023

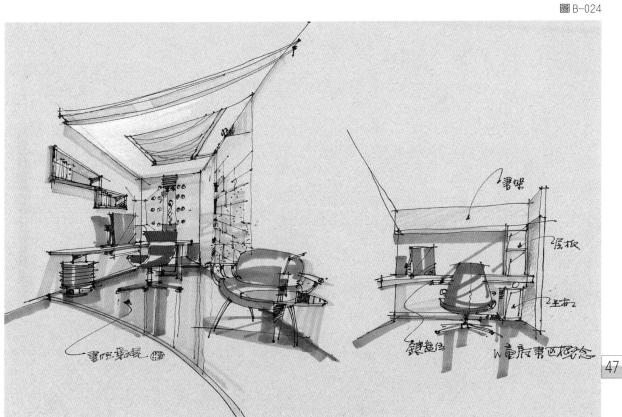

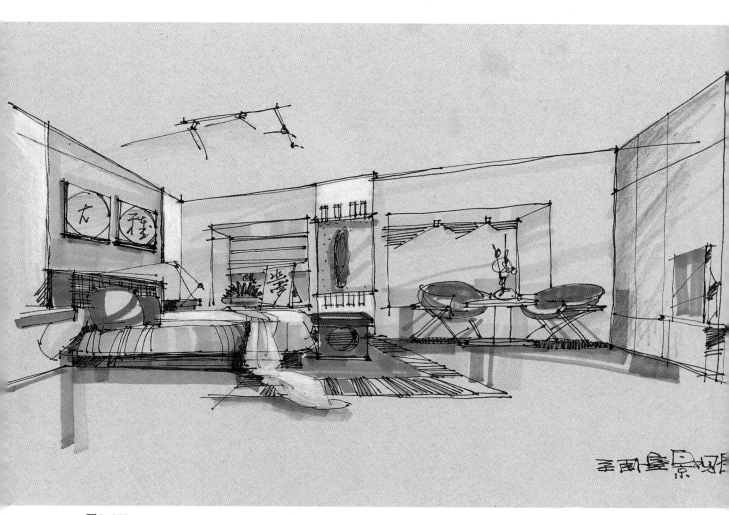

圖 B-025

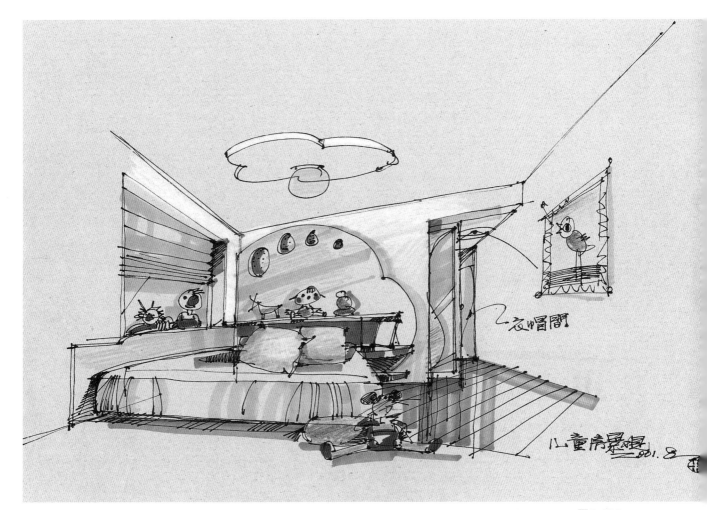

衣帽間

儿童房景観 2001.8

圖 B-026

此案原建築平面為二房兩廳,是一個很完整而實用的戶型。(見圖B-027)

主人除了主臥房及小孩房以外,還特別需要一間書房,這樣,客廳和餐廳的安排,成了設計的焦點。

以下是為業主做的兩個方案(見圖B-028)

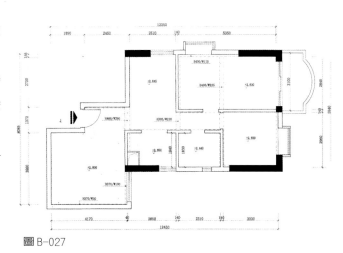

圖 B-027

圖 B-028

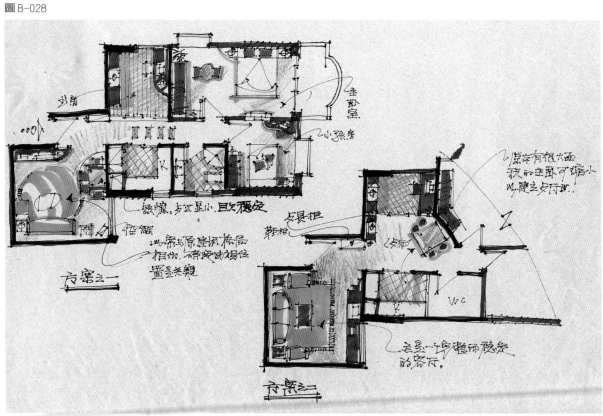

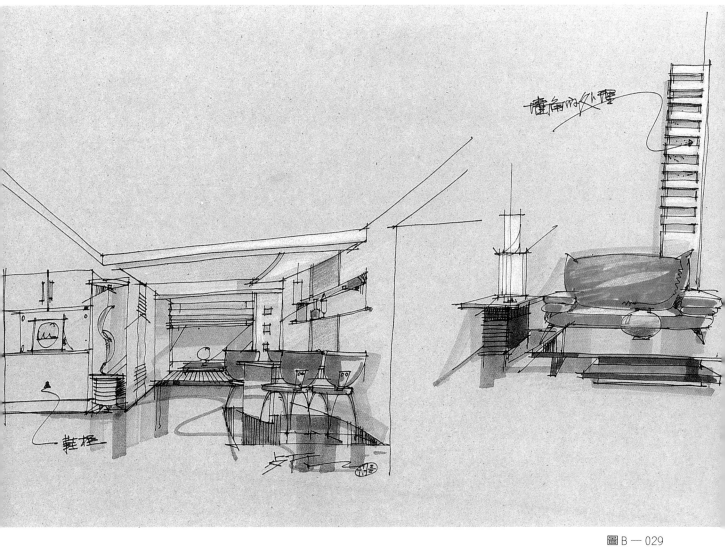

牆角的外理

鞋柜

方案一：

　　書房有了，餐廳也有，但還欠合理和完整，特別是餐廳安排的十分之
勉強。餐廳的合理性需設計師為之再另闢蹊徑。.

方案二：

　　由於設計師十分大膽地將主臥房削去一牆角，一個理想而完整的餐區
頓時突現了出來，（見方案2），而且與廚房的聯係性也比原來更加緊密
了。餐區的景觀見圖 B — 029 。

　　這是待裝潢整修的房屋，地面及廚房、
洗手間都已裝潢完畢。

　　此類案例我們在以後的設計中應會愈來
愈多。（見圖B-030） 根據業主的要求，在
不做太大變動的前提下完成設計，設計師也
只是進行後期裝飾，在使用空間上
作了一些小文章。（見圖B-031），留下最
大的缺憾是視聽距離不夠。景觀圖見B-
032、 B-033。

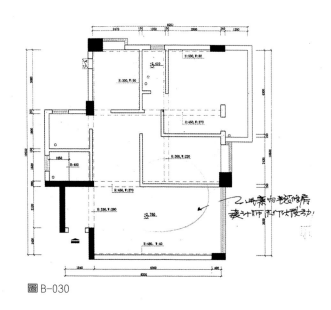

圖 B-030

圖 B-031

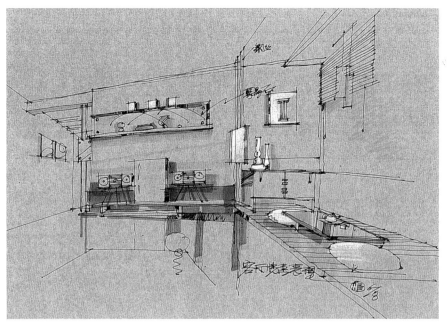

圖 B-032

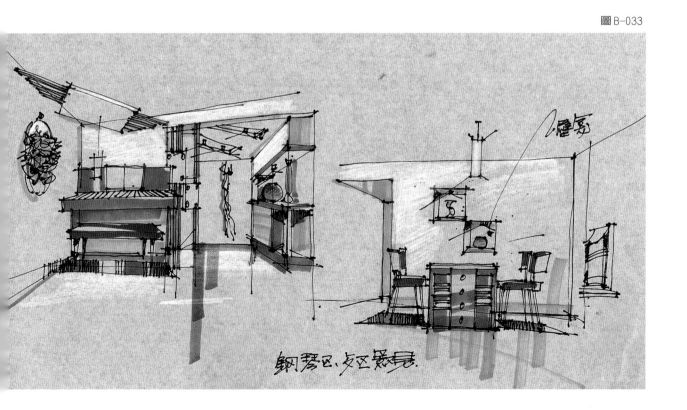

這也是待裝潢整修的房屋，原建築廳的空間很大，因通道在廳的中央處進入，使會客區和用餐區在比例劃分上及不合理，由於餐區過大，怎樣使原餐區的空間向客廳延伸，是此案設計的突破點。（見圖B-034）

為擴大會客區空間，將電視櫃斜放在餐區處，並將走道牆角作了處理，這樣，整個空間讓會客區成為主角，而且餐區還是很完整。（見圖B-035）

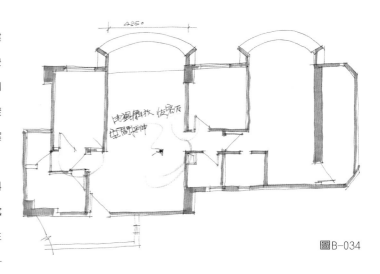

圖B-034

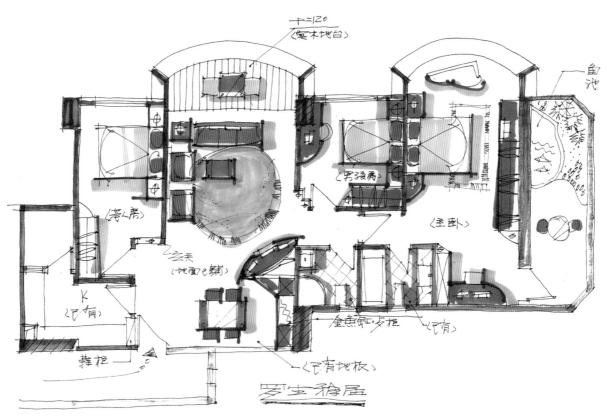

弧形的電視牆使空間多了一份靈動，再與儲物櫃、魚缸連為一體也很協調。（見圖 B-036）

主人的臥室很寬敞、明亮，（見圖 B-037）客廳的牆角處理點到為止，恰到好處。（見圖 B-038）

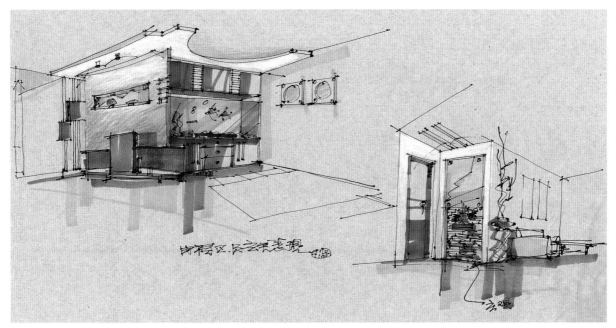

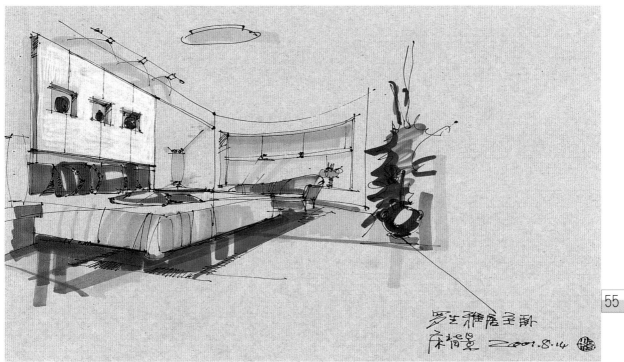

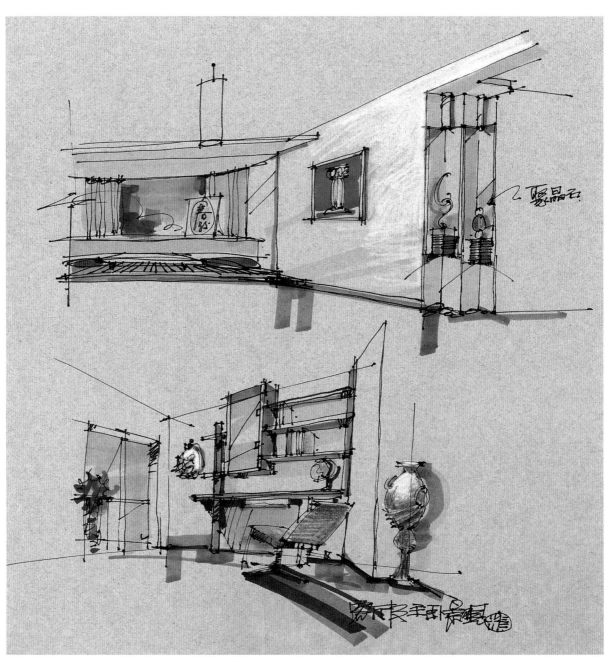

原建築平面已較為完美，客廳大而敞亮，餐區也十分方正，很好用。（見圖B-039）

業主要求主臥室、小孩房、書房，根據主人的功能需求，設計師只是在原建築平面的基礎上，作一些局部的調整和改動，為了加大客廳空間，將牆體向內移動，這也是在處理空間時常用的一種手法。（見圖B-040）主臥室也只將洗手間的門向外移動，以免洗手間的門正對著床頭。書房由於利用了陽台的面積，已十分寬敞了。

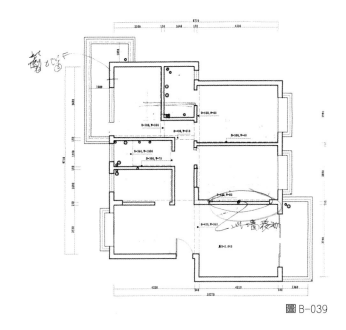

圖 B-039

圖 B-040

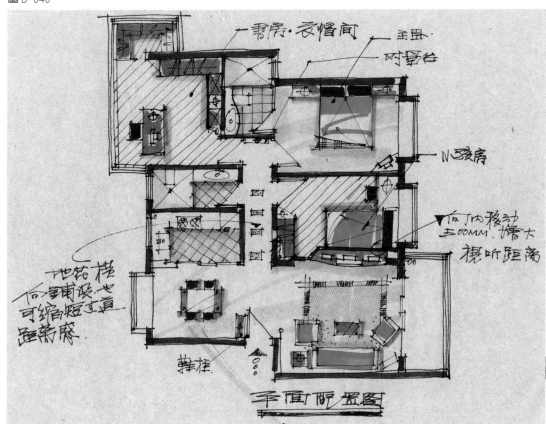

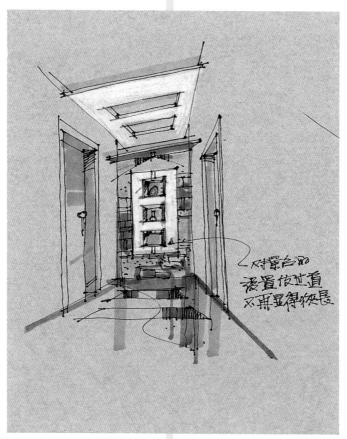

圖 B-041

　　整個空間裝飾的極為簡煉、樸實（見圖 B-041）。玄關設計追
求一種較為原始的構成方法，並力求與整体相呼應（見圖 B-042）

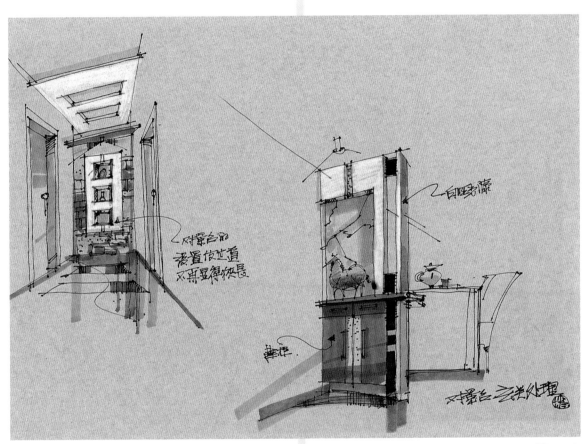

對景台的
設置依此道
又不显得狭長

自照明陳

對景台 之美处理

圖 B-042

家居設計十分注重空間的相互銜
接和過渡、設計師很善於經營會客區
的空間，此案處理客廳的手法與前一
案及為相似。原建築主臥室寬度近 4
米，空間利用率不高（見圖B-043）因
此將主臥室的剩於空間給客廳來使
用，這使會客區明顯增大了，（見圖
B-044）特別是洗手間的牆角處理，使
餐廳與客廳具有連通的作用。客廳的
景觀見圖B-045，陽台設計一小園林景
點，使主人與自然更為貼近（見圖B-
046）。

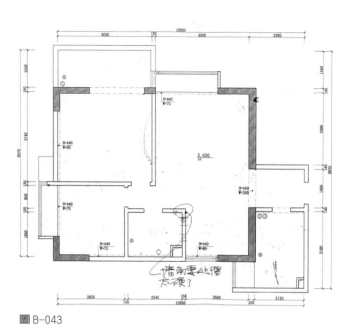

圖 B-043

圖 B-044

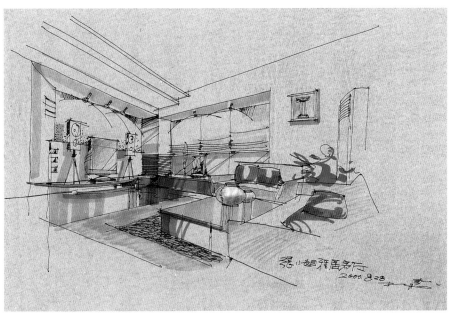

圖 B-045

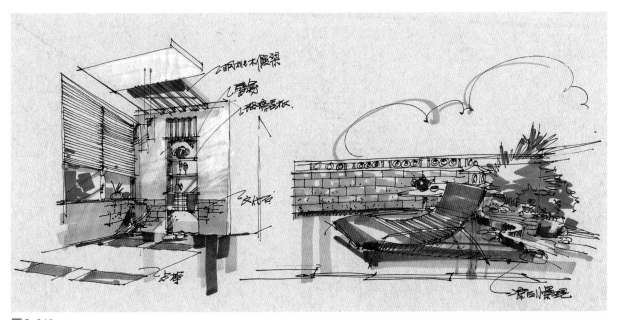

圖 B-046

　　通過以上的一些案例分析可知，家居設計一直是在空間的使用和空間的再次劃分上，特別是在會客區的使用空間裡大做文章。家居的空間有限，如何減少空間閒置，是設計理念的主導。

　　此案例建築面也僅24坪左右，如在原基礎上進行佈置是完全可以滿足其功能需求的，但空間的利用絕對欠缺完美，餐區和會客區主次不分，客廳和餐廳相交處只是走道空間向廳的伸長，很難用上，（見圖B-047），因而，將電視區牆面延伸，使電視區空間向餐區發展，並將電視牆向裡移60公分，走道作重新調整，一個新的空間就這樣營造出來了。（見B-048）電視牆設計求明快、簡潔（見圖B-049）。玄關及走道處理見圖B-050。

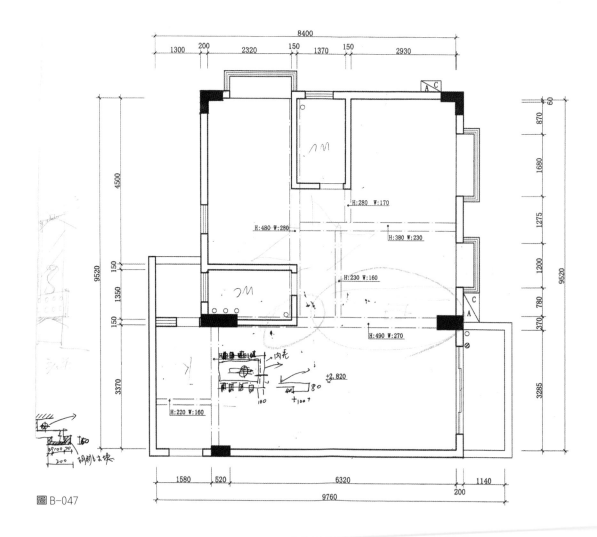

圖 B-047

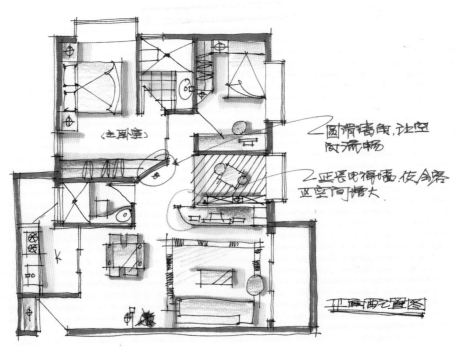

圖 B-048

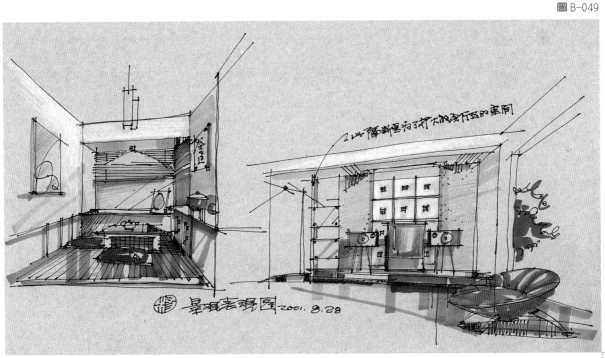

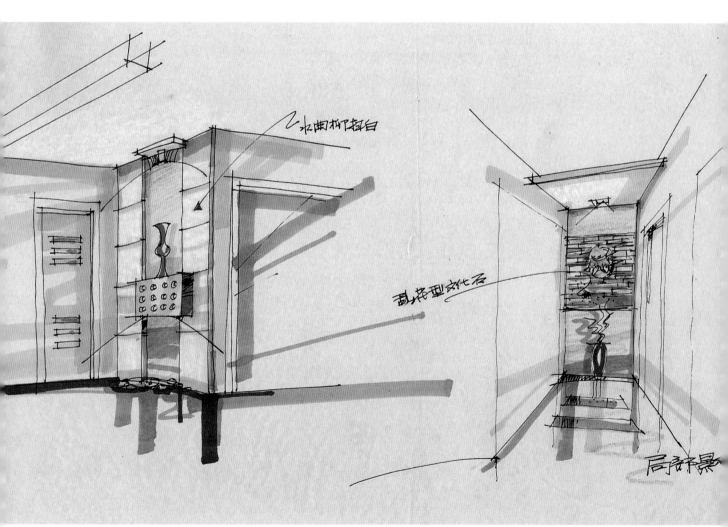

水曲柳擦白

勿花型文化石

居弟部景

圖 B─050

此戶型呈"鑽石形"，客廳空間顯得有變化，少了一般戶型那種常見的方正和規整。（見圖 B-051）共享空間大，且採光條件好是此案的主要特點。

一般這種所謂"鑽石形"的客廳，難度是如何確定電視區，並且通過調整電視位，使之能由不規整空間向完整而實用的方向發展。

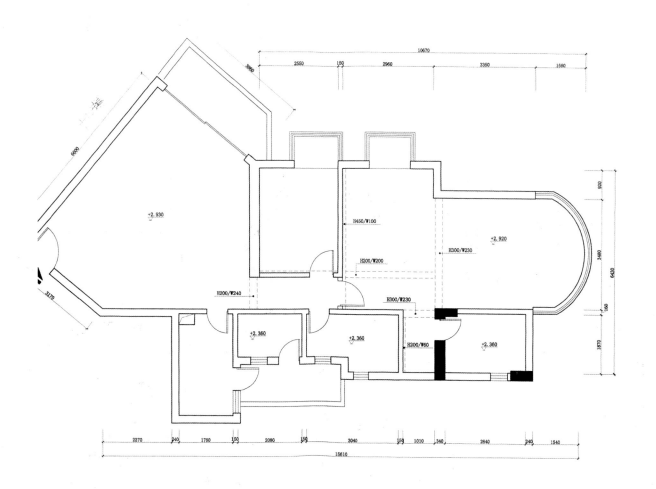

圖 B-051

首先是定位電視區：

先將電視區定在入門處牆面，也能將整個廳的空間包容起來，弊端是不利業主入坐時同時欣賞到陽台外的景觀，再來就是電視牆過大空間難處理，且又浪費。將兩個功能區調換過來，應較能避免以上兩個弊端，會區顯得完整而又大氣（見圖B-052）。

客廳區與用餐區裝飾見圖B-053。沙發背景牆處理見圖B-054，主臥室景觀見圖B-055。

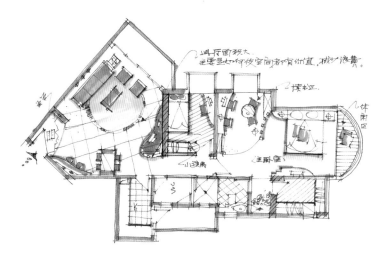

圖 B-052

圖 B-053

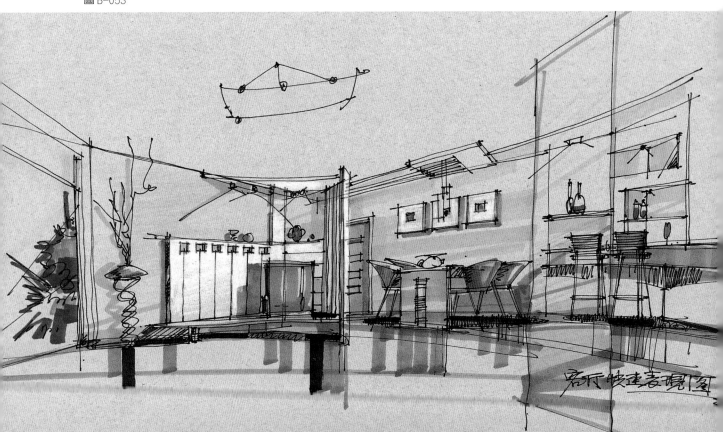

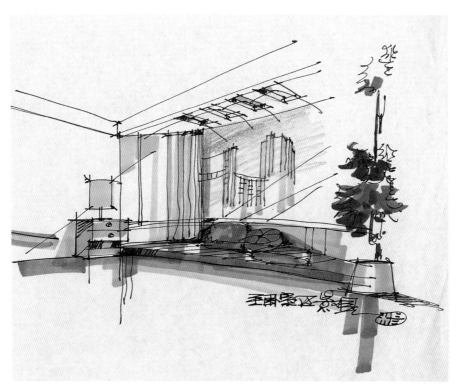

圖 B-054

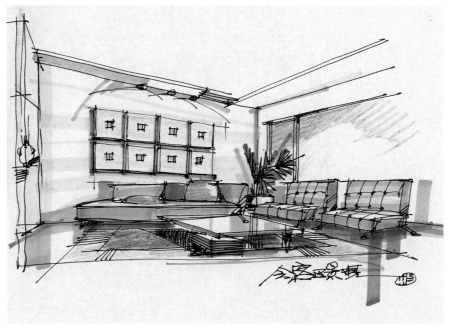

圖 B-055

（本案例由王少斌編寫）

　　這是一個兩層結構樓中樓的單元，面積約75.6坪左右。設計師認為設計過程的實質是一種分析過程,合理的分析是創意的泉源，也是形成個性空間的關鍵，家居空間設計不是設計師炫技，不是風格的載体，它僅僅反映著空間使用者的習慣、情趣、品質、它需要處理的是人與空間的關係，設計師個性化的空間呈現了業主的個性，在這個案例中，設計師從功能要求、空間狀況著手分析，並採用相對應的設計手法對原有空間進行規劃設計並以最終形成的空間格局，及格調闡釋了上述理念。業主是三口之家，金領階層要求滿足三口之家的睡眠、會客、用餐、起居、讀書等要求，格調簡潔而蘊含品味。

　　首層客廳界面零碎採光通風差，相對業主狀況及整體面積而言，客廳顯得氣勢不足，而各房間採光充份面積適中，但相對於三口之家而言過多的房間，則顯得浪費。與客廳相比明顯錯位（見圖B-056）。二層則是簡單的房間排列，缺少形態空間及趣味空間（見圖B-057），使多彩的生活也顯得單調乏味，基於此設計師對首層做了較大輻度的調整。

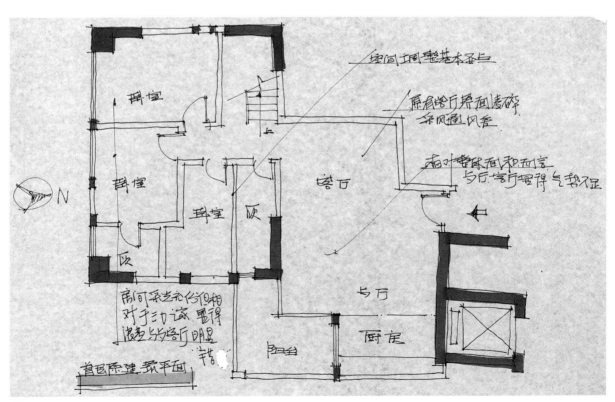

圖 B-056

首層（見圖B-058）作了大幅度的
調整。首先拆除臥室隔牆，將客廳遷
至採光充分的地方，並顯露樓梯，對
於樓中樓空間而言，樓梯不僅具有垂
直交通的作用，同時也是重要的景觀
形態。

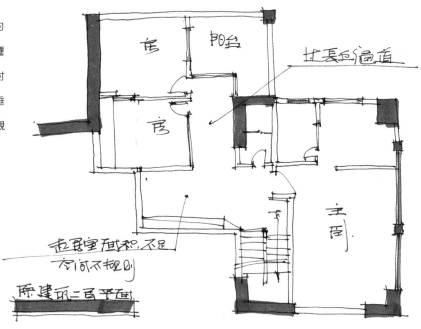

圖 B-059

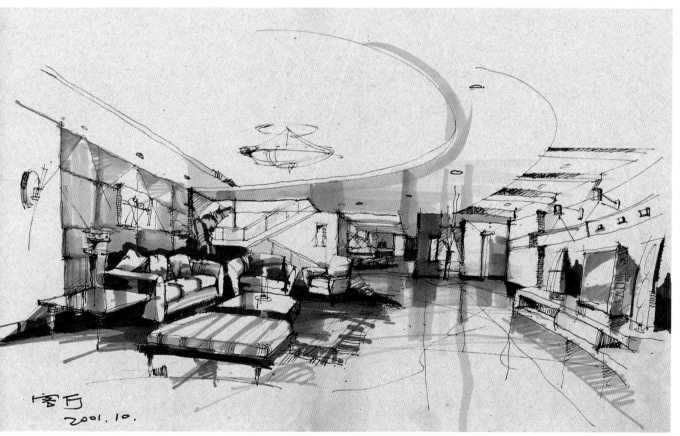

圖 B-060

原有客廳與餐廳位置則重新規劃了玄關、餐廳、偏廳、傭人房，並將客房與洗手間的門隱藏至電視牆壁後面保証了客廳的完整性，陽台則擴大為室內園林區，設計師在滿足功能的同時也完成了首層空間格局的營造，將空間形式融合到生活方式中。二層（見圖B-058）平面根據採光通風狀況及空間條件，佈置主臥房及小孩房開放形式將書房與起居室融為一體，一方面呈現居家讀書是一種休閒與隨意的方式，另一方面也豐富了空間層次。在處理空間格局的同時，根據不同的空間使用狀況同時進行格調的營造：客廳（見圖B-060）弧形牆打破了空間的音調，簡潔的樓梯造型也豐富了空間形態，休閒廳（見圖B-061）結合木構造型與仿古磚，並與鋼琴等同構築了主人的情趣與品位。

圖 B-061

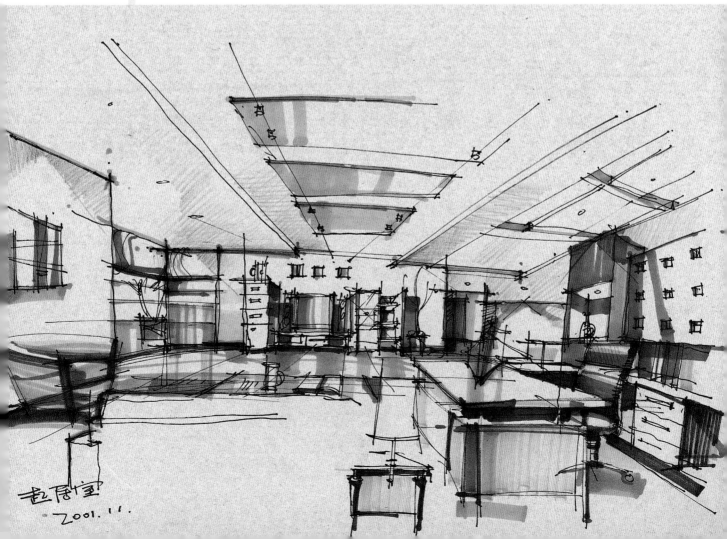

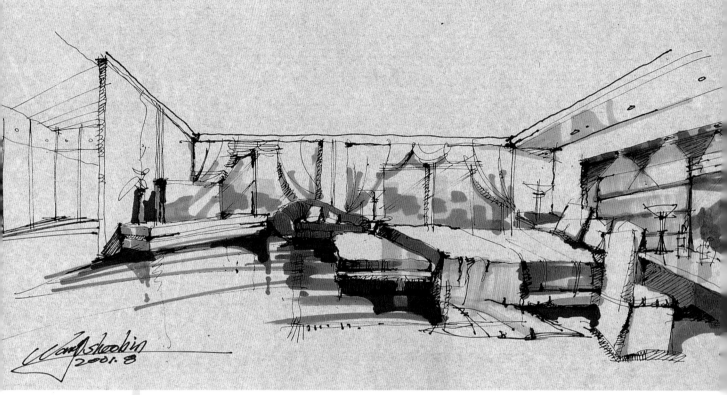

圖 B-062

　　二樓主臥（見圖 B-062）營造一種寧靜、宜人的睡眠空間。因此主臥室以水平線作為造型。色調為中性低、短調，材質以柔軟自然為主，這種以人為本的思想也貫穿於主臥的洗手間（見圖 B-063）。

　　起居室則以簡潔現代的組合傢俱完成了空間氣氛的營造。

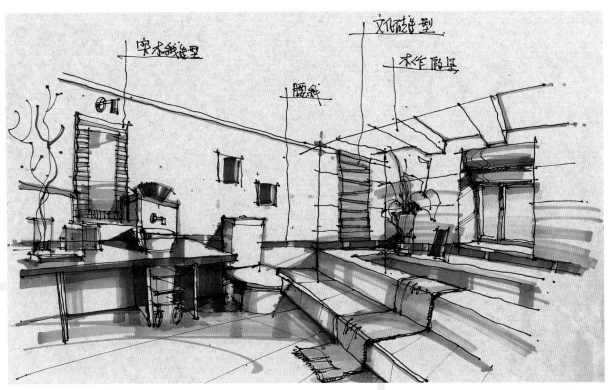

文化石造型

實木擱造型

術作屏風

腰線

圖 B-063

第二章　　深入設計與表現
Deep Design and Expression

　　所謂深入設計即是對整個家居空間的各功能區進行具體的設計和細分。家居的功能區包括：玄關、客廳、餐廳、主臥室、小孩房、客人房、書房、休息區、廚房、洗手間、陽台、露台等。

　　設計師通過對案例的前期分析，對空間的重組、歸納、整合以及與業主溝通並達到共識之後，原建築空間已構架成一個新的空間格局，設計師的設計方案也基本確定，下一階段設計是根據各功能區的功能特性，空間特性，及使用者的需求、喜好和取向，再對各個功能空間進行具體的、深入的設計，此時的空間氛圍，裝飾格調，設計風格和個性，都能通過這一階段完全地表達出來，空間的感覺除了表現為裝飾語言的造型因素之外，很大程度地被材料、色彩、燈光及後期軟體配置所左右，設計師應把握住材料的特性，及色彩的搭配燈光的營造這一環節，充分考慮到後期效果，讓空間成為個性、情感、品質、品味的統一體。

第一節　　玄　　關

　　用居家的第一印象來說明玄關存在的意義，是較為貼切的。同時，玄關在一定的程度上，也彷彿象徵著一個居家及其主人的面孔，它們或是熱情，或是大方，或是端莊，或是含蓄，或是開朗。雖然玄關隔斷了與客廳之間的部份視線，但對於一個家庭來說玄關已首次向客人對一個家居作了全部的陳述和表白。

　　玄關從功能意義上來說，它屬於通往客廳的一個緩衝地帶，它既是主人回家時的第一站，同時也是主人外出時的最後一站。

　　現代家居的玄關設計大約可分為兩種類型，一種是為了使用功能需要和視覺需要而兩者兼顧的，另一種是純屬於後者。前者幾乎包含了儲物、等候、換鞋、放傘及放置一些隨身小物件等功能，這種設計應視實際面積和需求而定，並非每個家居都能對玄關作出這樣完整設計，後者也只能滿足小面積家居的需求了。玄關雖說是一個家居的重要組成部份，也並非是家居的不可缺少部分，有的家居就根本不可能或是根本不需要玄關處理，設計師應因人而異，因地制宜，靈活掌握，不可死搬硬套、強人所難。玄關的設計應服從使用和空間上的需要。

玄關既然能代表家居形象，那麼，它的設計及風格也應根據主人的喜好而定，特別要注意玄關的設計感覺與家居的整個裝飾風格和手法相諧調，要達到局部和整体的統一。否則會形如虛設，表裡不一，相互衝突，給人一種“畫蛇添足”之感，因而從根本上削弱了它所存在的意義。

　　我們在做玄關設計時應著重從以下幾個方面去考慮：

　　第一：玄關的設立是否會造成交通不便和一種堵塞感，應充分考慮玄關與整體空間的呼應關係，使玄關區域與會客區域有很好結合性和過渡性，應讓人有足夠的活動空間；

　　第二：充分考慮到玄關的基本功能性，如換鞋、放傘、放置隨身小物件等，有些純屬觀賞性的玄關則例外：

　　第三：玄關設計應盡量做到遮而不死，即視覺上應感到通透，切勿讓人感到壓抑，玄關相對於整個空間來說應是“猶抱琵琶半遮面”，讓客人有充分的想象和回味的餘地；

　　第四：玄關應是整個家裝設計中極具品味的地方之一，是視覺的交點，應注意力求突出和表現。玄關的設計切勿繁雜，應以簡潔、明快的手法來呈現一個家居的特徵；

　　第五：材料和色彩運用應盡量做到單純統一，給人的感覺要自然而輕鬆，讓一份好心情從玄關開始。

　　以下是一些玄關的設計案例，我們予以深入表現：

玄關表現 ①

　此案因客廳視聽距離不夠,將電視已斜放,以擴大廳的感覺增加視聽距離,由於電視位佈置在入口處,因而增設一玄關,此設計一舉兩得,其主要目的是為了讓電視背景成為視點,再則也讓大門開啓時有所依靠。(見圖 C-01)入口左側已設立一鞋櫃,玄關的主要功能是從視覺的需要出發。用白色調來呈現玄關,削弱了入門時的阻塞感,鞋櫃的設計簡潔,並具有儲物功能和飾品陳放功能(見圖 C-02)。

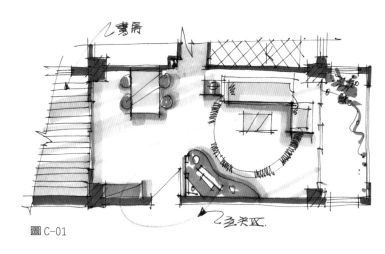

圖 C-01

圖 C-02

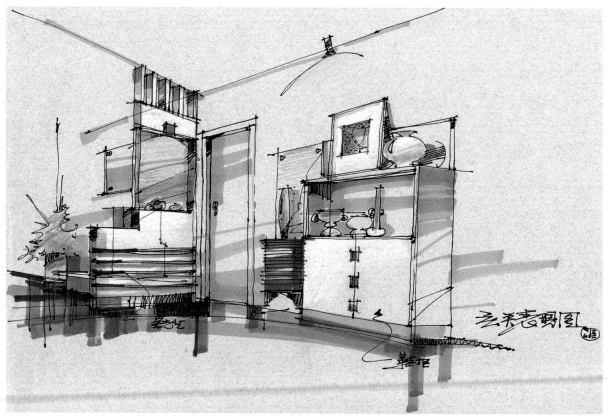

玄關表現 ②

由於空間的需要，將電視櫃擺放在入口處，為了避免入門時的衝突感，並兼有鞋櫃功能。（見圖C-03）玄關造型表達了主人的性格特徵，設計師用十分之簡潔的手法，向客人展現了一個樸實，頗具現代感的玄關設計，由幾根鋼絲懸吊的白色木板，既具展示性又與整個空間相呼應，力度和美感得到了完美的結合。（見圖C-04）

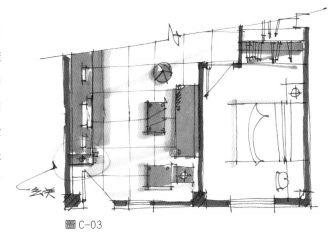

圖 C-03

圖 C-04

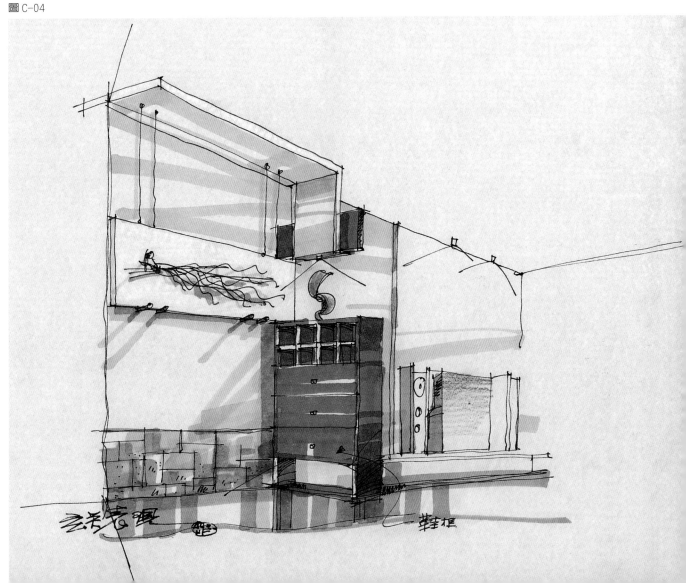

餐區的定位決定了玄關的設立。（見圖─05）為了使餐區的使用更具有區域性和穩定性，並避免用餐時直對大門，設計師將一個具有換鞋功能和極具視覺效果的玄關，用精練的手法表現得恰到好處，兩根假柱上下貫通，構成了玄關的主要語言，鞋櫃的設計錯落有致，使造型不顯呆板。（見圖C-06）

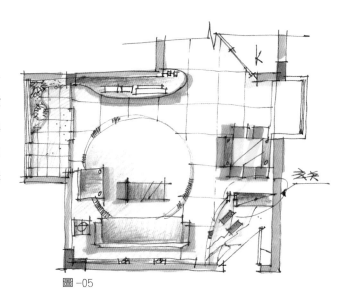

圖 ─05

圖 C-06

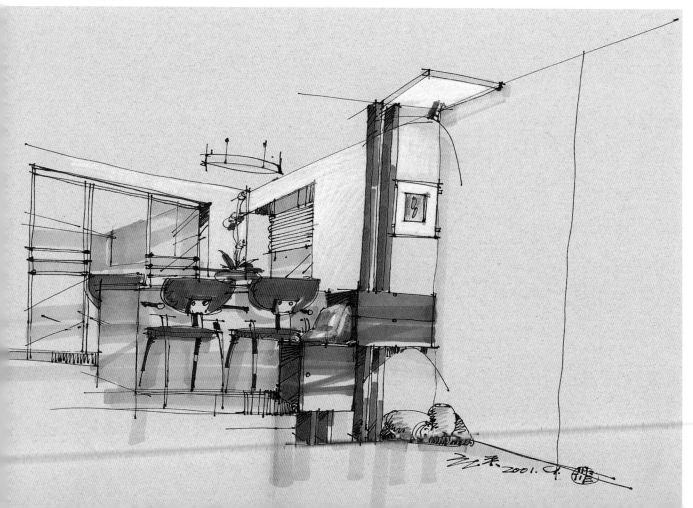

此玄關極具視覺衝擊力，成為了家居的第一道風景線（見圖 C-07）。

端莊而完整的造型，將視覺延伸到了牆面，胡桃木面板的幾粒木栓釘既有實用性，又具有十分強烈的裝飾效果。（見圖 C-08）

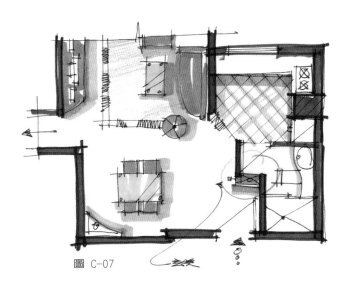

圖 C-07

圖 C-08

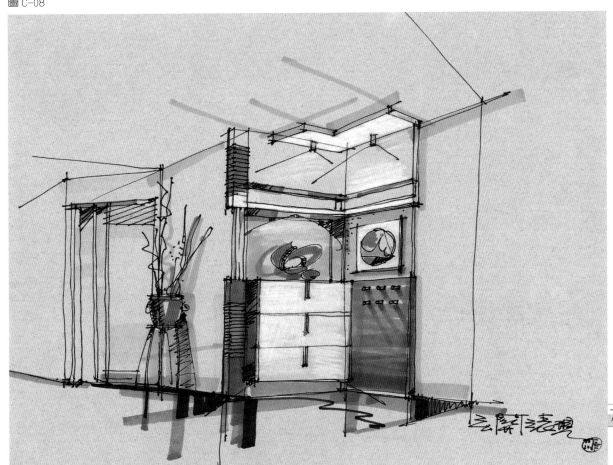

玄關表現 ⑤

　　大空間的戶型讓玄關來唱主角是十分之適合的，此案因入門有一柱位，經過一番經營，柱子已不再是空間的障礙和累贅，它已經成為了玄關的一個要素，在這裡"化腐朽為神奇"已讓玄關作了最好的詮釋（見圖C-09）。

　　由於鞋櫃和儲物的容量大，玄關在這裡也只充當了景觀的角色。玄關的造型以原柱位為依據，順勢而過。由於燈光和工藝架的設計，使人步入此空間時感受到了一個家居的層次和品味（見圖C-010）。

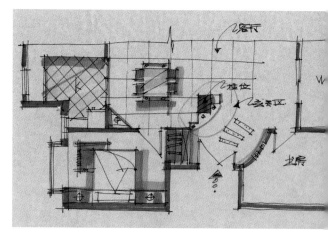

圖 C-09

圖 C-010

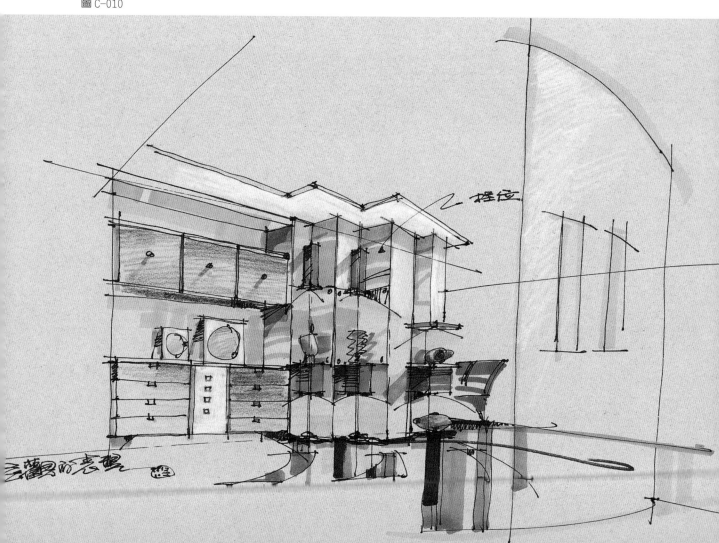

空間已將電視位擺在了入門處，此玄
關應是專為擋電視位而設計的。（見圖
C-011）為視覺需要而存在，也為餐區
的空間定位起到劃分作用，設計師將視
線引入到玄關的中間位置，一塊 "裂紋
玻璃" 將擺設映襯得十分鮮明。（見圖C
—012）

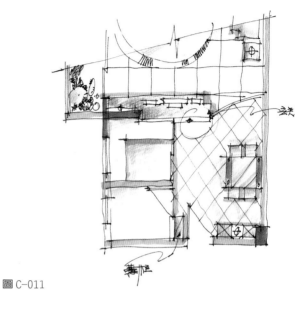

圖 C-011

圖 C-012

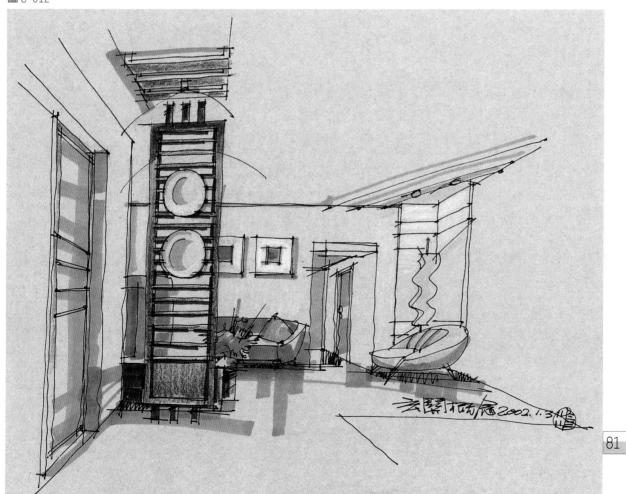

此案的玄關也是專門為擋遮
電視櫃而設計的,,(見圖C-013)
用設計來顯現個性,強調空間品
質,空間的曲線運用從玄關開
始,並貫穿至會客區,主人活潑
大方的性格,熱情的面孔彷彿就
在眼前(見圖C-014)。

圖 C-013

圖 C-014

　　弧形牆的處理，玄關的設置，已將用餐區規劃的十分完美。（見圖C-015）這是一個設計感和功能性都很強的玄關，設計中的點、線、面在這裡得到了充分地呈現。讓玄關來表現文化和品味，簡約幹練的造型，使設計的語言表達豐富而有力。（見圖C-016）

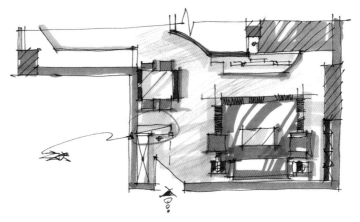

圖 C-015

圖 C-016

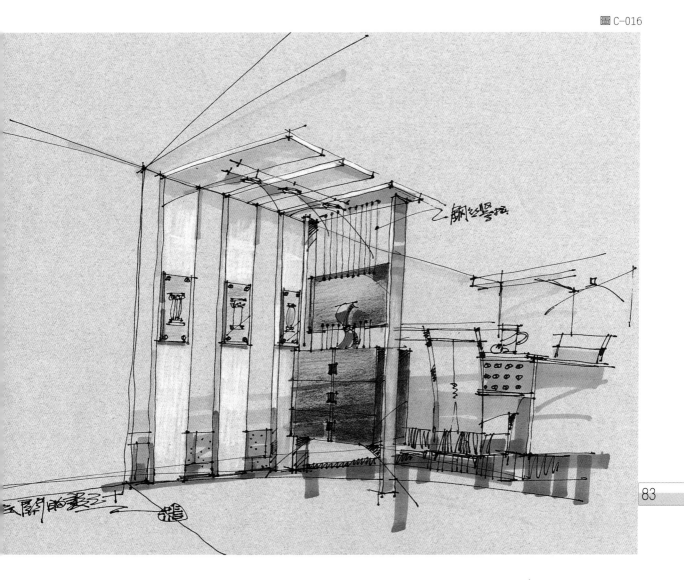

玄關表現 ⑨

此案客廳較為窄長，玄關
的設置使入門過道得到了很好的
利用，也減少客廳狹長的感覺。
（見圖 C-017）

玄關的鞋櫃及儲物櫃都設
計的很實用，兩條方柱的設計加
強了縱向的氣勢感，裝飾畫的點
綴，使原本單調的牆面有了靈氣
（見圖 C-018）。

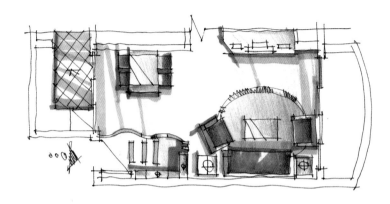

圖 C-017

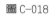

圖 C-018

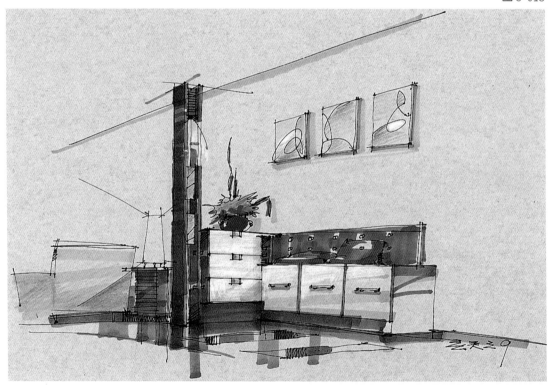

為避免客廳顯得一覽無遺，將入門處設計一玄關。（見圖 C-019）

此家居裝飾風格簡潔而現代，玄關的設計也十分之簡約，並盡量達到以少勝多的視覺效果，玄關的造型強調一種構成感，牆面的裝飾處理與玄關融為一體，頗具新意（見圖 C-020）

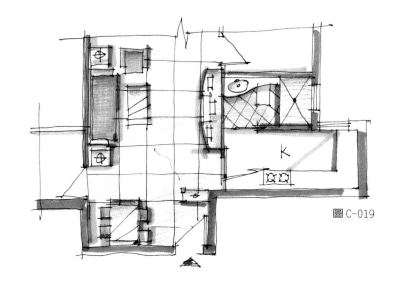

圖 C-019

圖 C-020

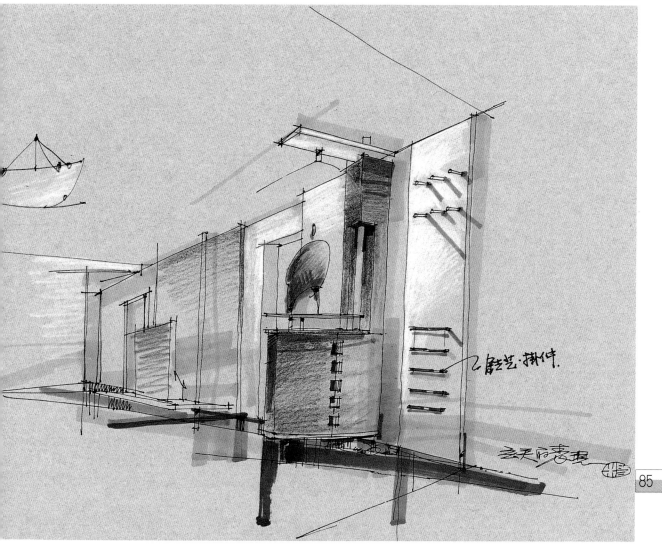

　　玄關已成為整個空間的視覺中心，由於
入口左側已有了鞋櫃的設計，玄關只是在全
心全意地向人們表達一種單純的展示個性。
（見圖C-021）長方形構成了玄關造型的主
體，玄關背景以淺黃色塗料飾面，使主體更
為突出。（見圖C-022）

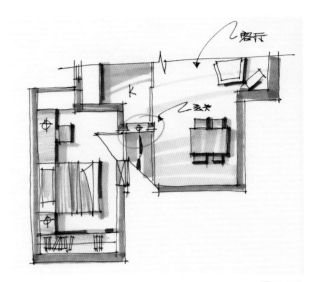

圖 C-021
圖 C-022

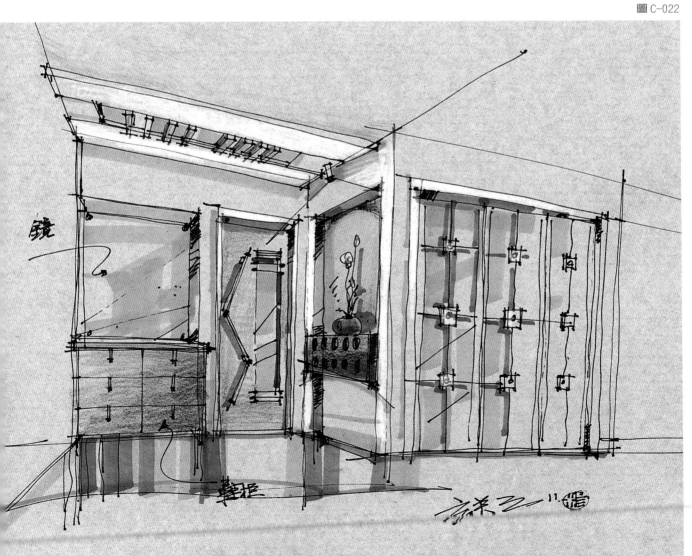

玄關表現 ⑫

　　由於入門時直衝會客區，玄關的設立十分之必要。（見圖C-023）玄關的造型簡煉，形體組合得富有節奏，極具美感，並有十分突出的展示效果，彷彿在用及其生動的語言向客人講述著主人的故事。（見圖C-024）

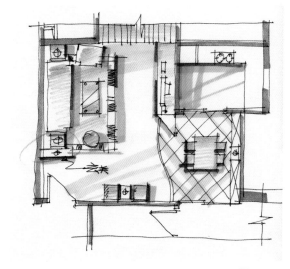

圖 C-023
圖 C-024

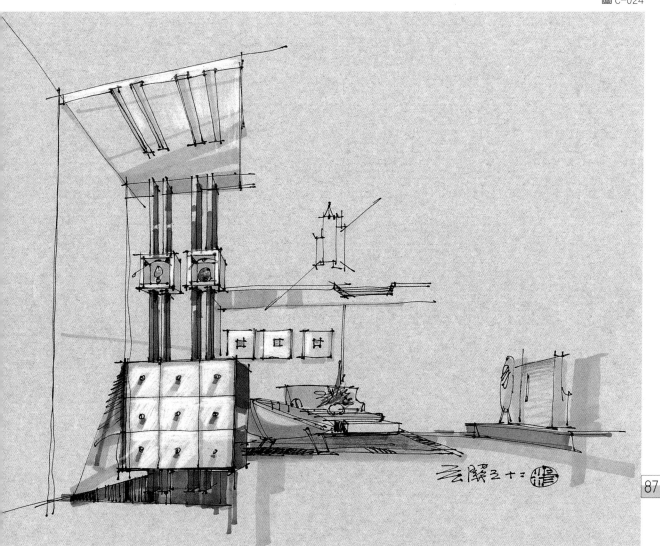

本案例玄關起到了空間的劃分和功能區的定位作用，（見圖C-025）胡桃木色與白色相間，突出了玄關的鮮明個性和簡約的設計風格，玄關的左側牆面用鏡面裝飾，使玄關區域完整而實用，同時讓餐廳區也更加穩定。

地面用少許鵝卵石點綴，牆面用小面積的文化石鋪設，以增添玄關區的自然色彩，頗有斗拱神韻的天花板，柔和的燈光，營造了一個溫馨的家居氣氛。 （見圖C-026）

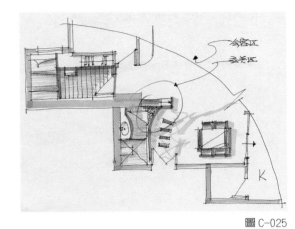

圖 C-025

圖 C-026

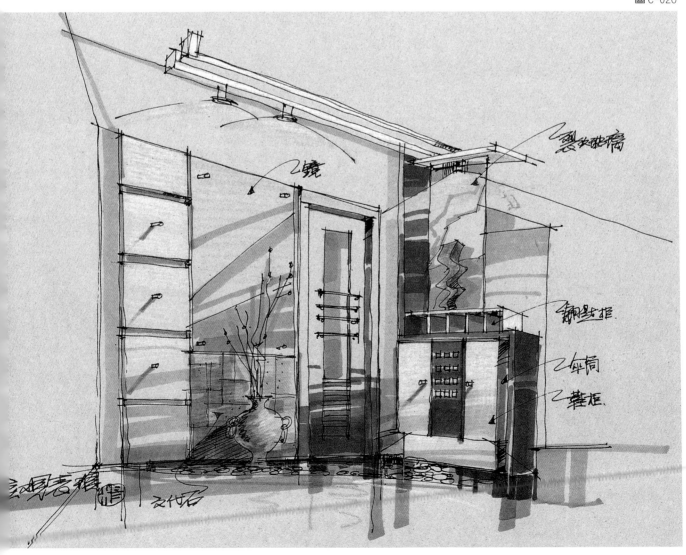

　　為了進入餐廳區時有一個過渡，也使餐區不會直對大門，因而設立一玄關區。（見圖C-027），裂紋玻璃使空間通透明亮，簡煉的直線條加強了玄關的氣勢，牆面裝飾的處理典雅而精緻，與天花的造型吻合而諧調，鞋櫃的設計實用而富有人性化（見圖C-028 ）

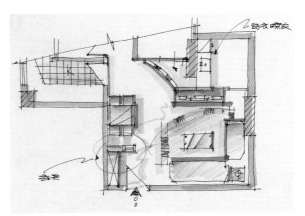

圖 C-027

圖 C-028

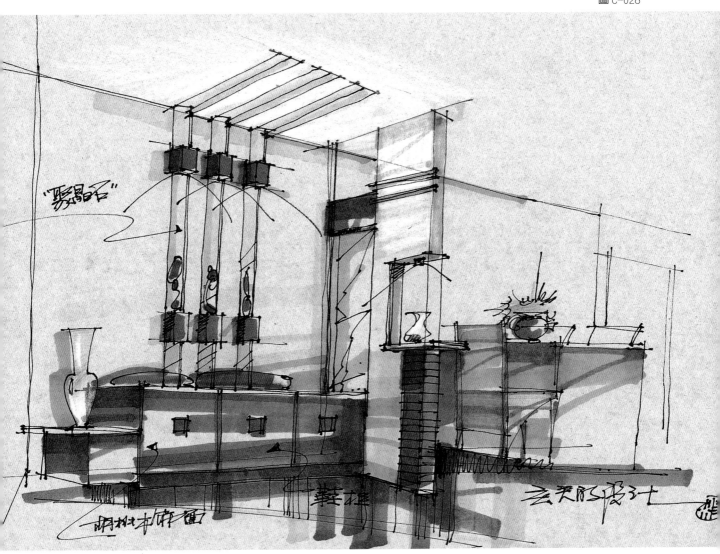

第二節　客廳與餐廳

　　客廳是家的中心和靈魂，是整個裝飾空間的主打，客廳的裝飾已為整個裝飾風格奠定了主調，因而，客廳的設計已成為設計師的重點落筆之處。本書第二章的案例分析中，實際上是多在圍繞客廳的空間處理上做文章，如果客廳的空間處理不合理，那麼這個家居空間的存在意義幾乎是打了一半的折扣，做好客廳的設計，是家居設計的關鍵所在。現代家居客廳的功能已形成了一種綜合性，如：會客、視聽、娛樂、讀書等，其空間已包含了用餐區域，餐區已逐步地較為獨立的區域中分離出來，並與會客區域形成了過渡和銜接，這樣使家的感覺的更為溫馨和強烈，又能使餐區更富有彈性，必要時餐區可臨時向會客區域延伸使用。

客廳表現 ①

（根據平面圖一）

　　客廳設計以電視牆為視覺交點，設計手法也較明快。天花板只作局部處理，將樑位與書房的天花板吊平，為避免過於呆板，在天花板上作長方形造型並嵌入筒燈，也為局部照明起了點化作用。餐區的採光條件好，利用電視牆側面做一餐櫃，餐區配置較為完備。（見圖T-01）

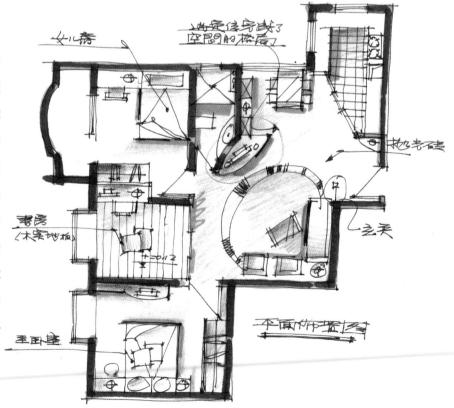

（平面圖一）

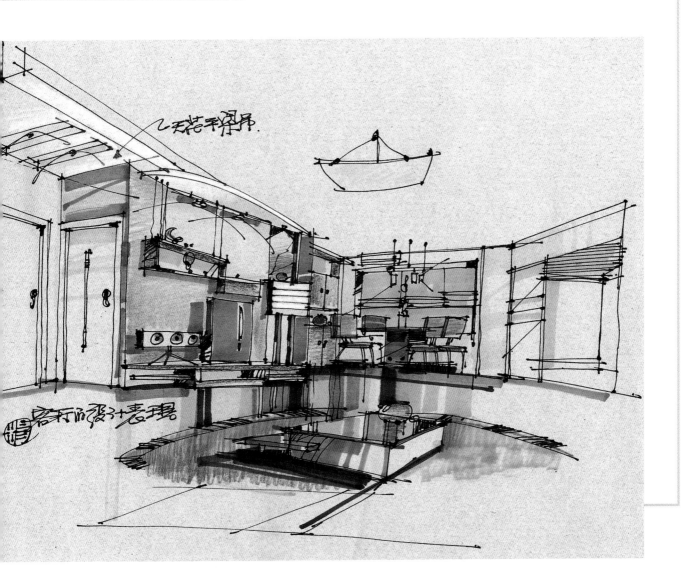

图 T-01

客廳表現 ②
（根據平面圖二）

將原樓梯改至入門左側窗邊，這樣樓中樓的主體和特徵更加明顯，弧形的梯，為裝飾柱而設置的吧台，構成了客廳的主要元素。餐區和會客區同處於一開敞的空間，與吧台相互呼應（平面圖二），使用上的互動性，營造了客廳隨意、休閒的浪漫風格。牆面用文化石局部點綴，吧台及酒架用金屬板及聚晶石飾面，使客廳裝飾樸實而不失現代感。（見圖 T-02）

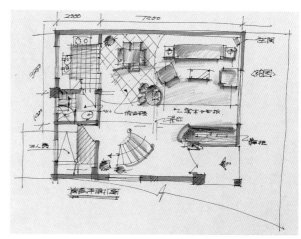

（平面圖二）

圖 T-02

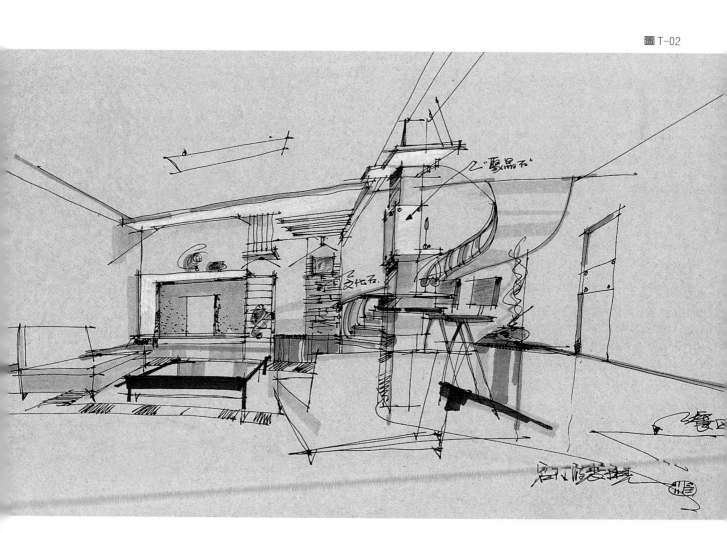

客廳表現 ③
（根據平面圖三）

　　此案客廳設計以呈現一種含蓄的文化氛圍，敞開的讀書區好似形成了業主業餘生活的主要內容，電視背景主題牆，以簡煉的裝飾手法處理，為強調其份量感，用深色胡桃木飾面，用一束乾枝加以點綴，樸實的語言，含著令人長長的回味。餐區靠牆而設，與客廳在空間上融匯貫通，設計簡潔而實用餐櫃及牆面的鏡子，勾畫出了主人用餐時愉快的心境。（見圖 T-3）

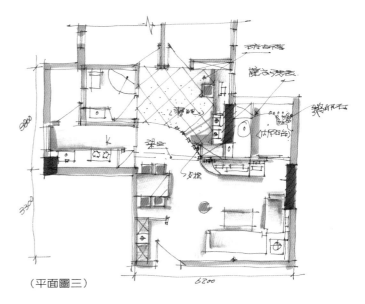

（平面圖三）

圖 T-3

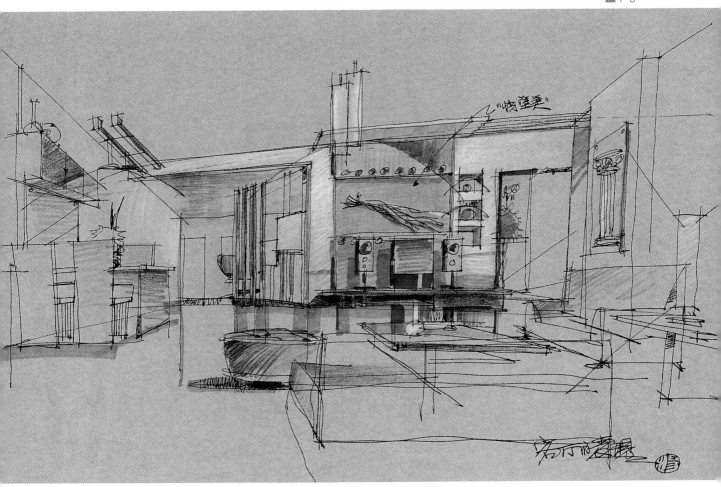

客廳表現 ④
（根據平面圖四）

由於餐區另外的設立，整個客廳顯得十分之寬敞、完整，活動空間很大。單獨的休閒區，豐富了整個會客區的層次，功能上也靈活多變。牆角的圓滑處理，讓餐廳與整個會客區既獨立而又有聯繫。儲物櫃和層板構成了電視牆的主要裝飾語言，牆面的裝飾，加強了電視牆的橫向氣勢。緊拉的鋼絲與層板，儲物櫃組合，平面圖四又強調了空間的縱向裝飾。低垂的樑位，用造型來過渡，並用射燈點綴，使原本生硬的橫樑不再成為空間的障礙（見圖T-04）。

（平面圖四）

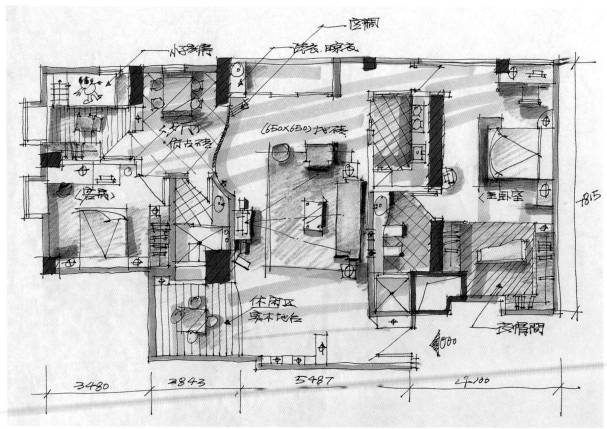

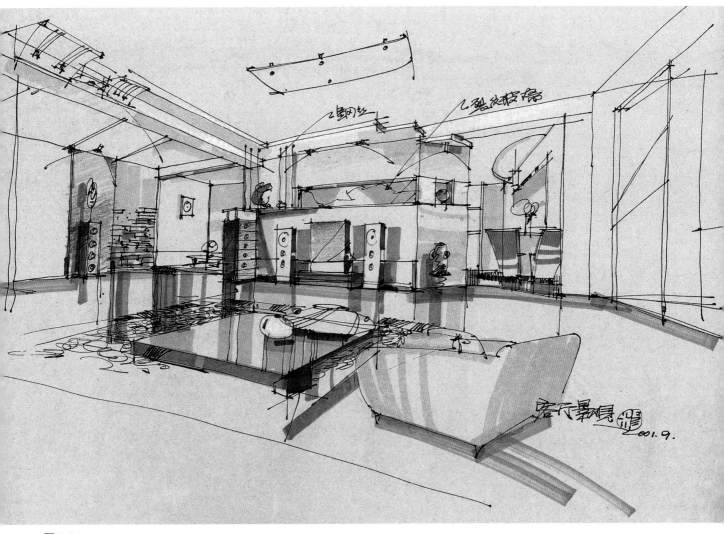

圖 T-04

客廳表現 ⑤

（根據平面圖五）

寬敞而又極富變化的空間的，十分大氣
地完成了整個會客及用餐區域。

由於空間十分之寬敞，整個裝飾首要是
用直線的方形來構成，以加強空間的份量
感，電視牆裝飾樸實而略帶歐陸風格，淺紅
色牆面的點綴，使電視牆顯得鮮明有主題，
整個空間猶如一個個渾厚而有力的低音符在
彌漫。（見圖 T-05）

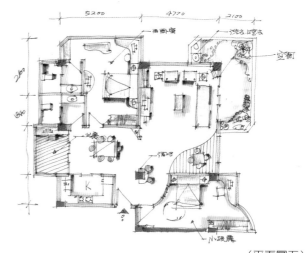

（平面圖五）

圖 T-05

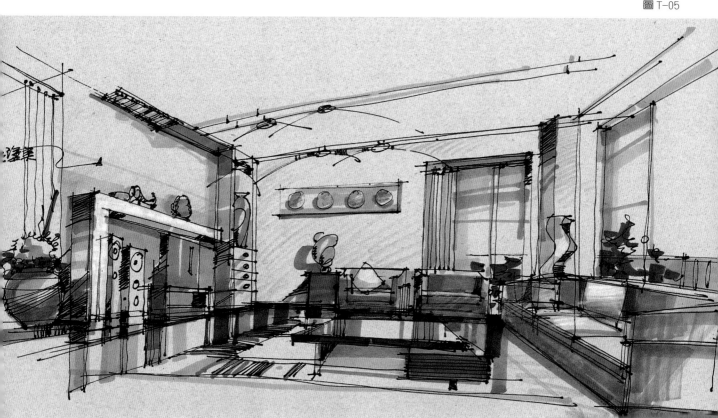

客廳表現 ⑥

（根據平面圖六）

對稱而方正的客廳格局，顯得很有氣勢。根據主人的喜好，整個裝飾風格帶有中國傳統文化的神韻。

胡桃木的運用形成了客廳的主色調，並與主人原有的現代紅木傢俱搭配得十分諧調。本案為兩套連通使用，大面積的吊頂彌補了客廳正中間有一橫樑的缺憾，天花板假樑的運用和鋪排，起到了很好的點化作用，也讓空間有了點、線、面的變化，裝飾的必要性和風格的明確性有了高度地統一（見圖T-06）。

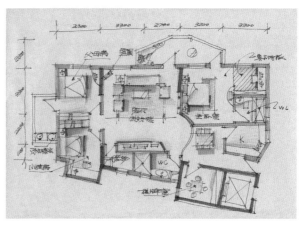

（平面圖六）

圖 T-06

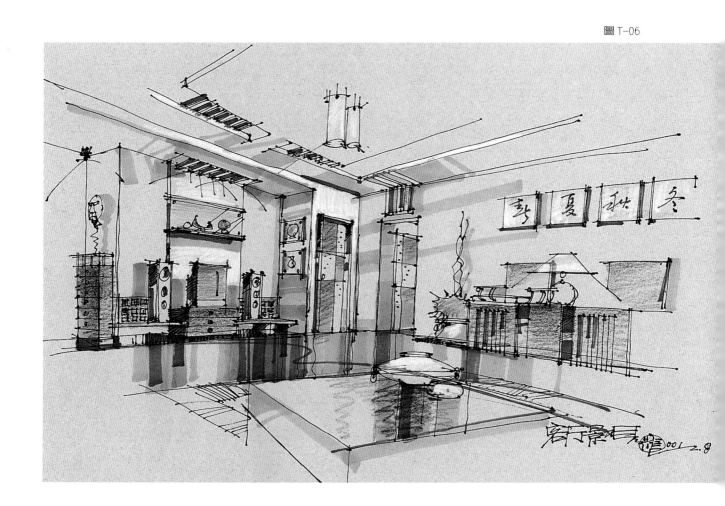

餐廳表現 ①

（根據平面圖六）

　　利用走道的空間定位了一個較為完整的
餐廳，並緊靠著廚房，使用上也十分之方
便。

　　牆角的處理讓餐區與會客區相互聯繫，
也使整個空間通暢而有變化。將牆面嵌入餐
櫃，既利用了空間，又增加了餐區的使用功
能。弧形的天花板使橫樑有了過渡，也更加
規範了餐廳的使用區域，淡紅色的暗燈帶，
營造了用餐的氛圍。（見圖 T-07）

圖 T-07

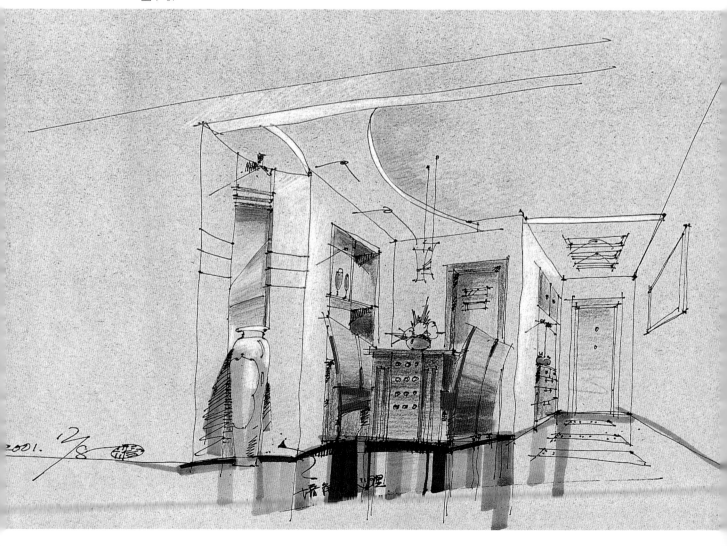

餐廳表現 ②
（根據平面圖四）

　　光線充足的餐廳，能帶給主人進餐時的
樂趣。此餐廳緊靠窗邊，採光條件極好，加
上是獨立式的設計，整個空間舒適而完整，
餐櫃依柱而設，營造了用餐廳的氣氛。圓形
的天花板邊緣以假樑點綴，簡約的造型豐富
了天花板的層次，並與用餐區相互呼應。
（見圖 T-08）

圖 T-08

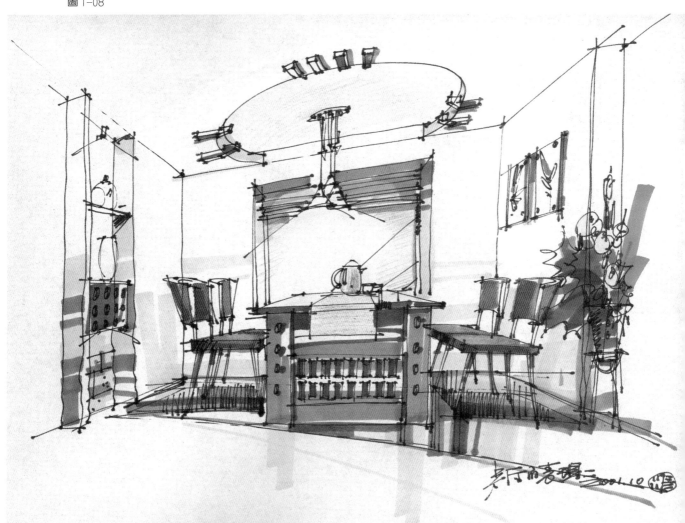

第三節　主　臥　室

　　主臥室是主人的私密空間，也是整個家居中最為溫馨和靜謐的一個區域，主臥室的功能範圍也在逐漸地擴展和完備，有些戶型的主臥室由於面積較大，已備較獨立的衣帽間，洗手間，讀書區和休閒平台。主臥室和裝飾手法亦簡潔、明快，在呈現主人興趣嗜好的同時，更給主人創造一個溫馨，自然，利於睡眠的空間氛圍。

主臥室表現 ①
（根據平面圖一）

　　主臥室的床頭背景只用淺黃色塗料飾面，並襯以四幅裝飾畫，突出了臥室的主體。床頭梳妝台靠窗而設，良好的自然光照，賦予了主人梳妝時的細心和貼心。（見圖 Z-01）

圖 Z-01

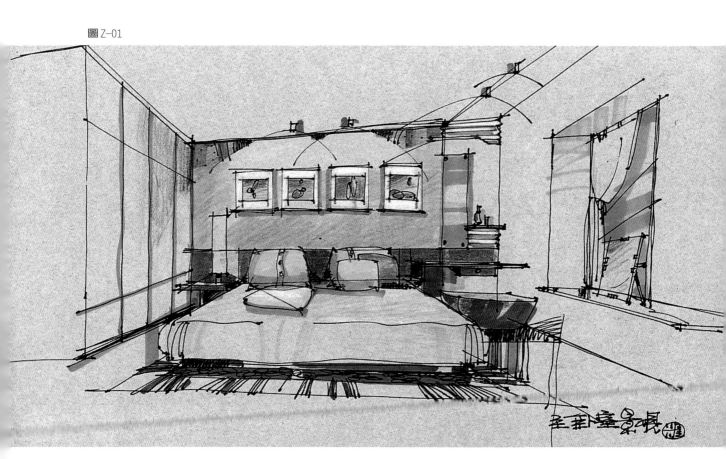

■ 主臥室表現 ②

（根據平面圖四）

　　寬敞的主臥空間，給予了主人一個充滿想像自由的領地。休閒區和衣帽間融為一体，加上讀書區的配備，是主人睡眠之餘的最好去處，此設計已將主臥室的全部含義演繹得十分完美（見圖 Z-02）。

圖 Z-02

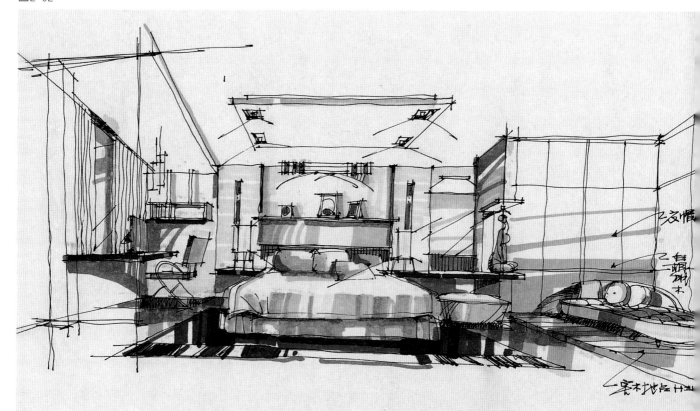

主臥室表現 ③

（根據平面圖五）

　　將原陽台溶入主臥室空間，寬敞中又增
添了幾分快意。

　　大幅面的床頭景觀設計，使主臥室空間
倍顯大氣和華貴，臨窗而設的寫字區以及床
頭裝飾畫的點綴，創造了臥室的人文環境。

（見圖 Z-03）

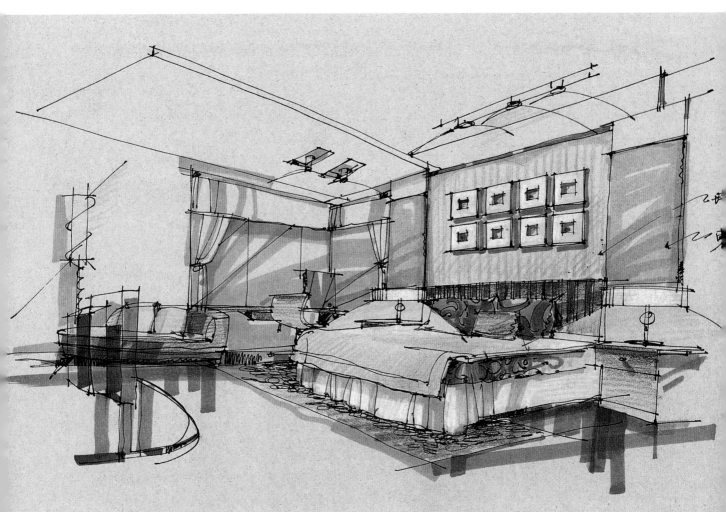

圖 Z-03

主臥室表現 ④

（根據平面圖六）

主人追求的是一種帶有強烈的中式韻味的
裝飾風格，因而床頭的裝飾元素形成了這一種
設計理念的主要語言。溫馨、靜謐的睡眠空間
裡，浮現著一縷縷的懷舊情絲。（見圖 Z-04）

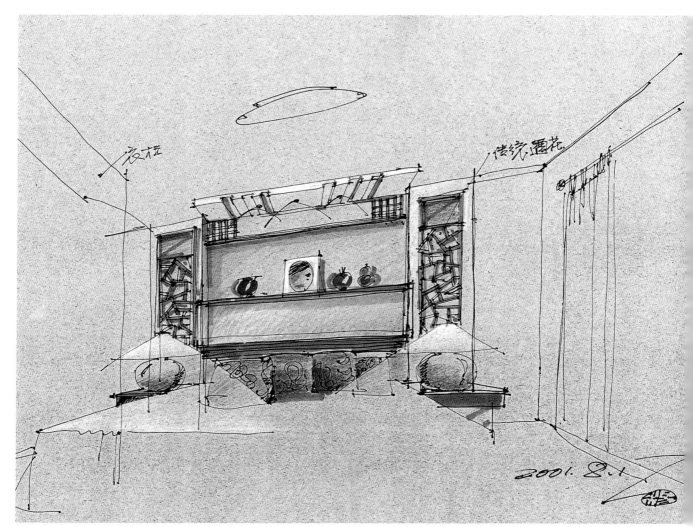

圖 Z-04

主臥室表現 ⑤

（根據平面圖七）

　　選擇簡潔而頗具現代結構的床頭造型設
計,已將浪漫和舒適全部寫在了睡眠區。著
墨簡煉的裝飾品架,點到為止,已足以表達
出主人的喜好和性情。極為富有的衣帽間和
寫字空間,再次向主人給予了舒適和關愛。

（見圖 Z-05）

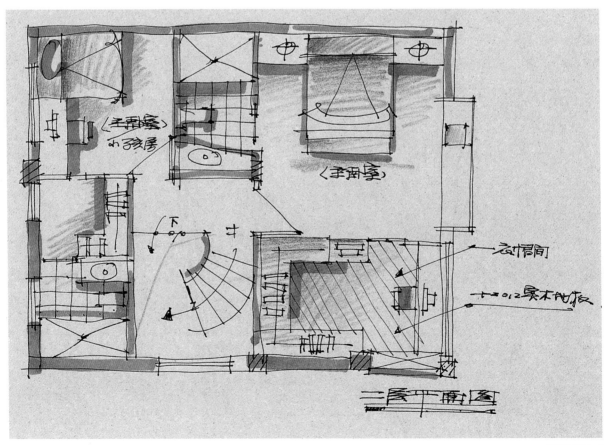

（平面圖七）

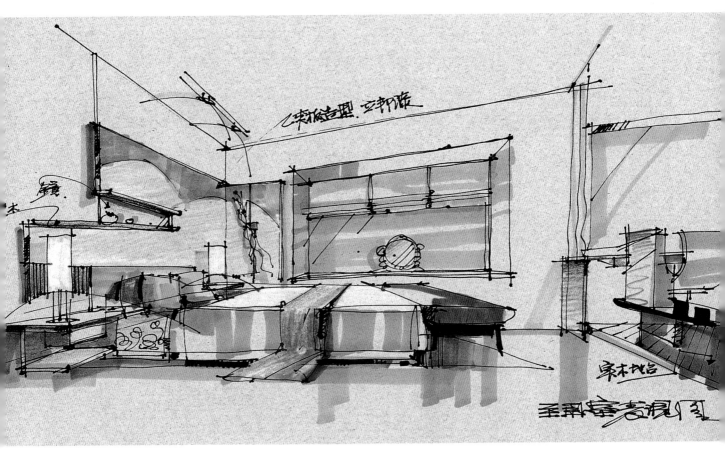

圖 Z-05

第三節　小孩房

　　小孩房的功能設計及裝飾手法應視對象的年齡、性別而定,根據男孩、女孩的喜好和生活習性的差異,對臥室的氣氛應予以不同的渲染和營造。學齡前的小孩和學齡後的小孩對功能的要求也不盡相同,設計師要根據以上的特點,細心把握,量身訂造。

小孩房表現 ①

(根據平面圖四)

　　由於使用空間的狹小採用高低床位的設計形式,以滿足學齡前兒童的睡眠要求。床架運用黃、藍、白三種顏色,以營造小孩房歡樂、活潑的氣氛。牆上的裝飾以及玩具的擺放,彷彿能感受到小孩在相互嬉戲、逗趣時的歡樂場面。(見圖 X-01)

圖 X-01

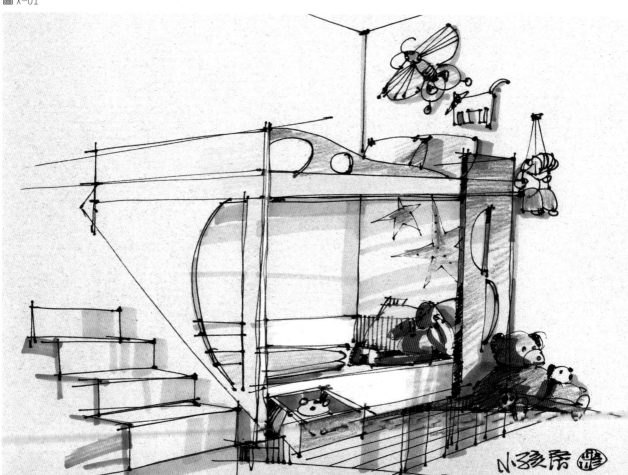

小孩房表現 ②

（根據平面圖五）

　　這是一男孩的生活空間，藍色的運用構成了小孩房的主體色調。

　　寬敞的活動空間，很適合男孩活潑好動的性格，簡潔的書桌為孩子的學習提供了方便（見圖 X-02）。

圖 X-02

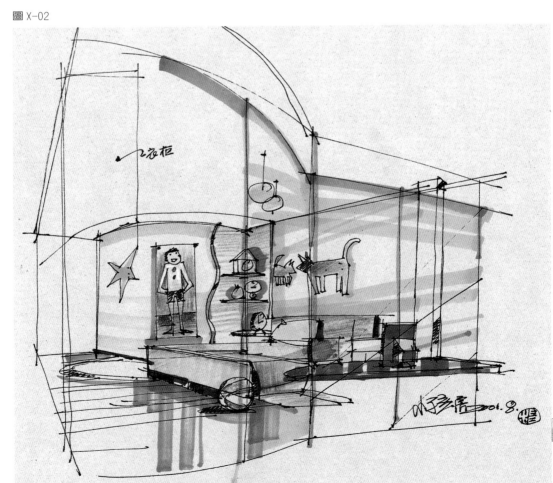

小孩房表現 ③

（根據平面圖六）

　　色彩鮮明的衣櫃，是烘托小孩房氛圍的主
要依托，寫字台和書架的設立，構成了一個十
分理想和完備的學習休息空間（見圖 X-03）。

圖 X-03

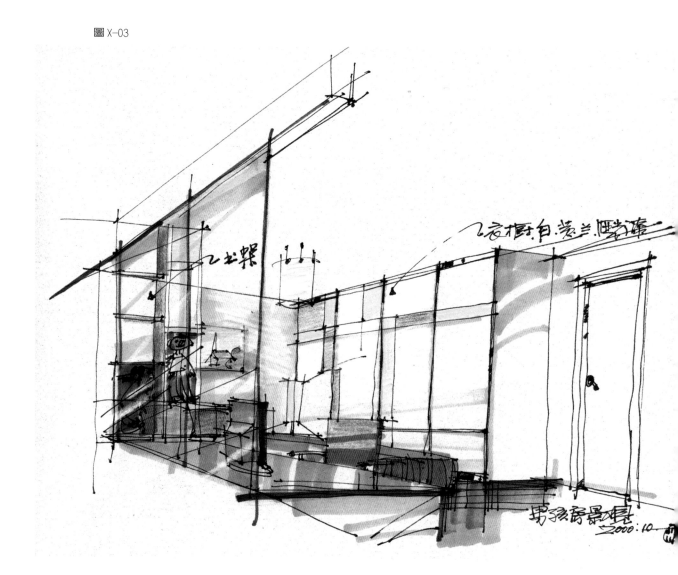

小孩房表現 ④

（根據平面圖七）

　　此設計處處呈現出小孩的率真和頑皮，浪漫的童話世界在小孩房裡仿彿得到了貼切地濃縮和表現。細微的處理和配備，表達了設計的關愛和責任（見圖 X-04）。

圖 X-04

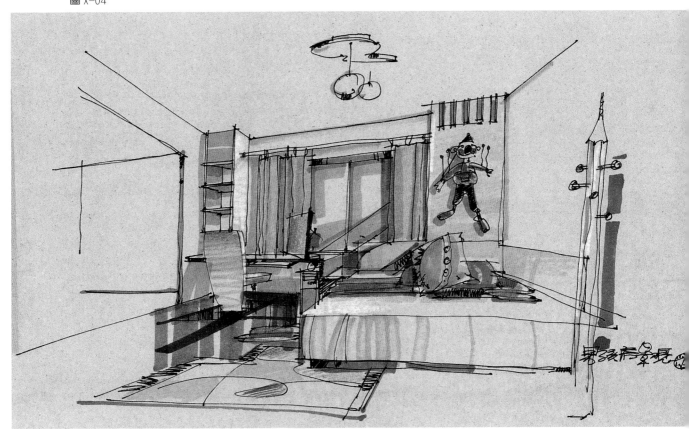

第四節　　書房與客人房

　　書房對於不同業主需求也不盡相同，書房的配備可反映出主人文化需求的一個層面。書房其本質是讀書學習的地方，但現代家居書房含義的外延愈來愈大，書房除了它本身的功能之外，已備有多功能性，如臨時客房，休閒區、飲茶區或者棋牌室等，對書房的設計要根據實際　，從多功能方面去考慮，把更多的使用自由度留給業主。

　　客人房為客人或父母而備，從裝修程度和功能配備一般都會略低於主臥室，但並非是輕描淡寫，也應從使用合理性，就寢的舒適性，其他功能的配備等諸方面因素去認真考慮和對待，力求設計達到完善。

書房表現 ①
（根據平面圖一）

　　這是一個充滿生活情趣的書房設計，宗旨在讓主人在工作之餘，能十分輕鬆地享受讀書和生活情趣兩者相互聯繫帶來的樂趣，讓全天的疲勞在這裡得到完全的釋放。

　　此書房面積有限，在滿足讀書和學習之需求時，還得為客人留有臨時睡眠的空間，大面積的實木地台的鋪設，使兩種不同功能得到了很好地結合（見圖 S−01）。

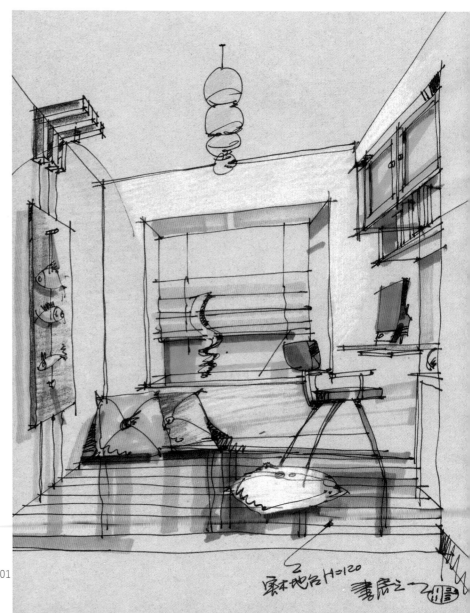

圖 S−01

書房表現 ②

（根據平面圖三）

　　開敞式書區已逐步地被人們所接受。根據建築平面的特點，將臥室的過道設計成一個讀書區，既滿足了業主的需求，又有效地利用了空間，讀書區與會客區以通透區間隔，既有很強的區域性，又能使之相互聯繫。

　　整個居住空間的文化品味和格調，由此可見一斑（見圖S-02）。

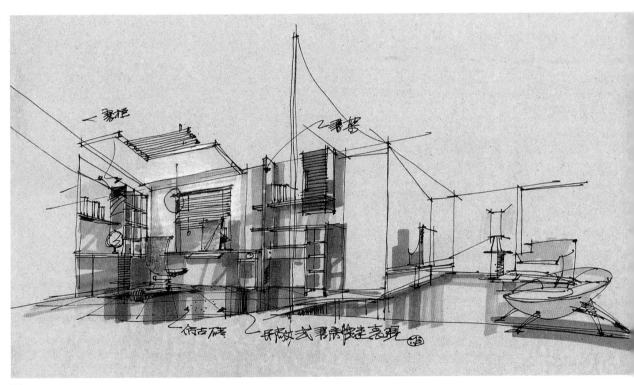

圖 S-02

客人房表現 ①

（根據平面圖四）

　　此客人房設計得十分舒適和實用，簡易
的書桌和電視機的配置，呈現了主人的熱情
和好客，在此即使作短暫的停留，也會給客
人一種家的感受和溫馨（見圖K-01）。

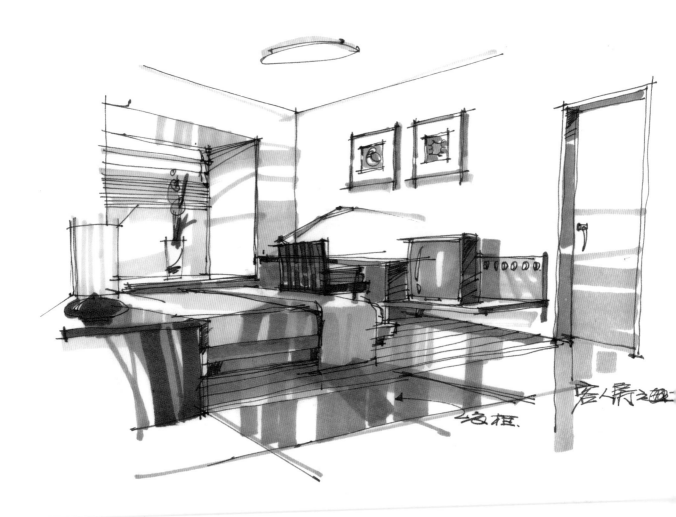

圖K-01

客人房表現 ②

（根據平面圖六）

簡潔的裝飾處理，使客人房一點也不覺
得簡陋，相反給了客人一份隨意和自在。床
頭的裝飾畫在投射燈的照射下，具有點綴美
化主體的作用，衣櫃和電視機的設立，使客
人房的功能十分完備。（見圖K-02）

圖K-02

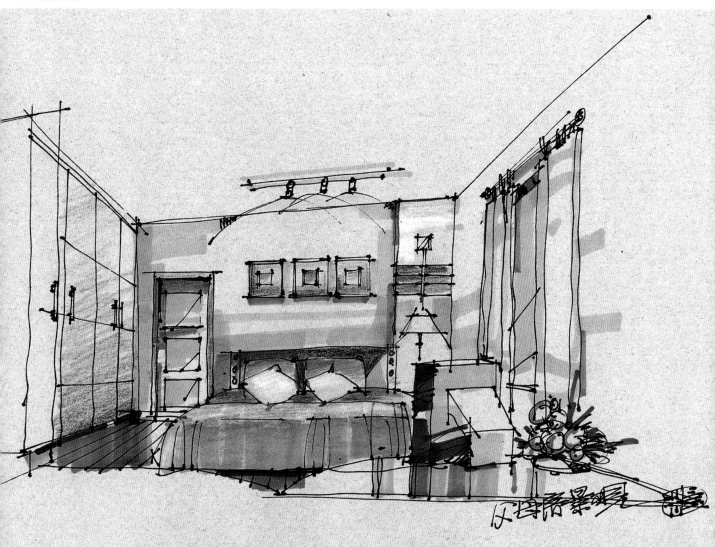

客人房表現 ③
（根據平面圖八）

　　略帶中式風格的設計，賦予了客人房的
品味和性格。衣櫃以胡桃木飾面，色彩與風
格統一而諧調，書桌的配備已滿足了客人精
神需求（見圖K-03）。

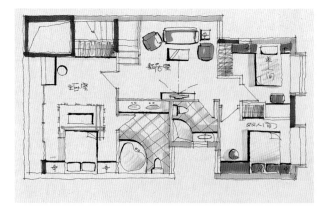

（平面圖八）

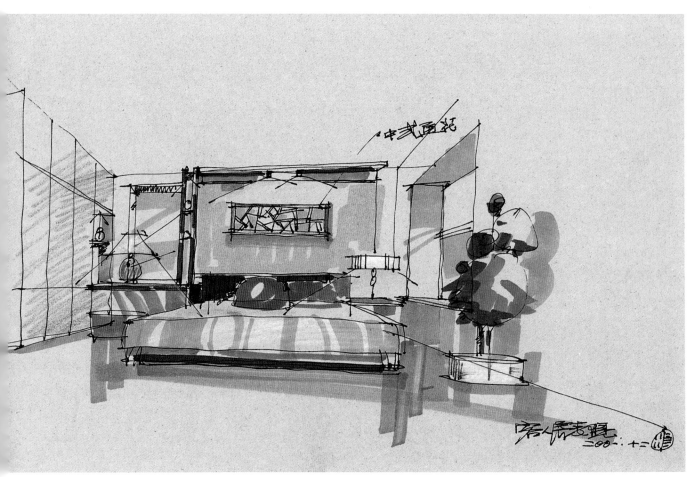

圖 K-03

客人房表現 ④

（根據平面圖八）

　　這是一個讓客人無論在精神和生活上都會感到十分滿足的臥室。

　　梳妝台的設計與床頭牆面的造型搭配的完善而富有節奏，頗有創意的點綴豐富了整個客人房的語言內涵。把自然界的貝殼納入了空間，是否會讓你產生想時刻與自然共語的欲望呢？（見圖K-04）

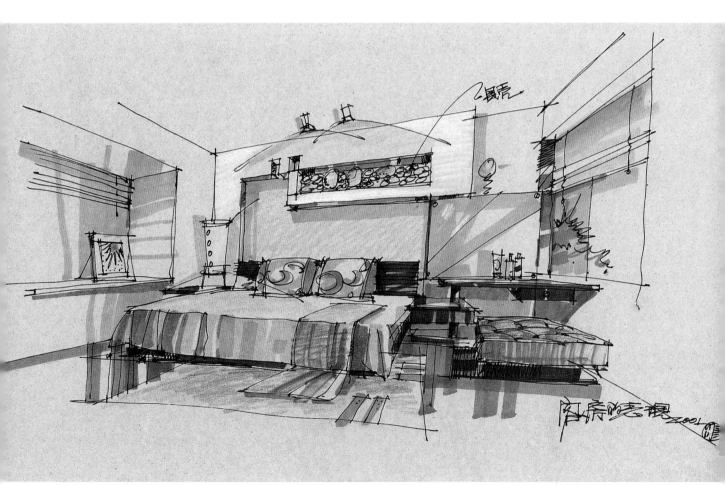

圖 K-04

第五節　　廚　房

　　廚房是家居設計中的重要環節，現代家居中主人對廚房已是愈來愈重視，對廚房要求是利用效率要高，便於操作，便於打理，而且功能要齊全。因家電產品進入了廚房空間，其空間占有率愈來愈大，幾乎每一空間都有用處。廚房除了它基本配置之外，還增設了消毒碗櫃、洗碗機、微波爐、電冰箱、淨水器等一系列的現代廚房設備，一個設計完美的廚房，能給業主帶來及大的方便和滿足。

　　現在廚房使用面積大多都在1.5～2.4坪左右，面積愈小，設計難度愈大，往往在其它空間做得較完善之後，問題都集中在廚房的設計上，小面積的廚房應首先留有便於操作的空間後，再考慮其他配置空間。大面積的廚房，也應仔細經營，不得留有半點的空間浪費。廚房大致設計分為一字型，L型，U型的佈局，其佈局類型要根據實際面積來定，一般1.2坪左右的廚房只適做一字佈局，1.8坪左右的廚房可用L型來佈局，U型的廚房佈局也只適合2.4坪以上的廚房了。如果面積較大，根據需要可作島式設計，由於受實際面積所限，這種設計也不是常見。廚房一般多與餐區隔開，主要是為隔離油煙。門的款式一般以玻璃推拉門設計為主，這樣比較通透，再則，可讓客廳的光線照射到廚房，使用時更加光亮。開敞式廚房為不常在家用餐的人士設計，住房面積過小，無法有專門的用餐區，也多採用這種設計方式。

廚房表現 ①

（根據平面圖三）

　　這是呈一字型佈局的廚房，整体空間十分
規矩方正，功能性也很具備。因面積較為狹
小，盡量利用空間並使其具收納性，是設計
的主要理念。因而在右側的牆面添設一儲物
吊櫃，既不妨礙走道，又達到了儲物的目的.
櫥櫃採用草綠色防火板面，充足的光照使整
個色調顯得十分之明快而柔和，清新、自然
的烹飪環境；時刻都能增添主人入廚時的興
趣和愉快。（見圖C-01）

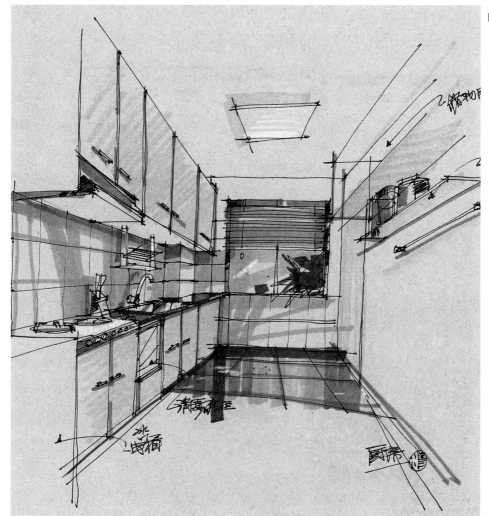

圖 C-01

117

廚房表現 ②
（根據平面圖四）

　　L 型的佈局增加了廚櫃的功能空間，且操作靈活方便，主人一個輕鬆的轉身可隨手獲取所需之物，處處呈現出設計的關愛。

　　淺藍色的上下櫥櫃配置得十分完備，有很好儲物性能，櫥櫃底層板上調味料的放置，給主人操作時帶來了及大的方便。此廚房設計得寬敞明亮， 淺黃色的牆，淡藍色的櫃，相互映襯和交織，給人一種潔淨和亮麗（見圖 C-02）

圖 C-02

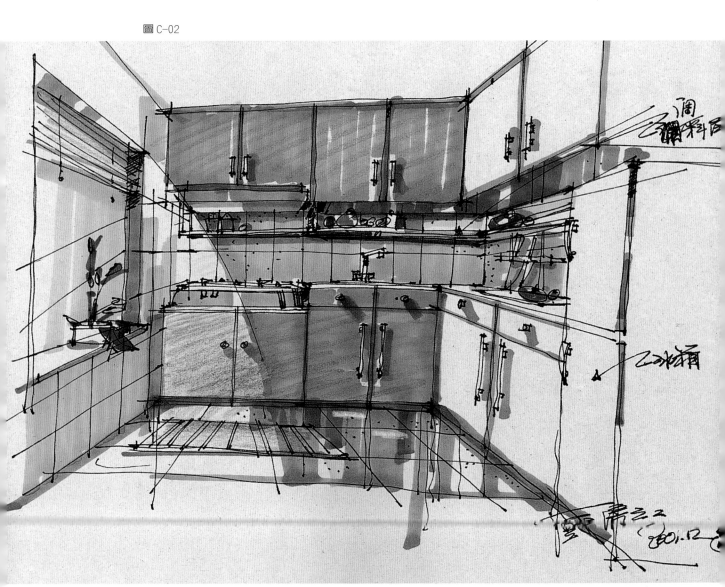

廚房表現 ③

（根據平面圖五）

　　U型的廚房設計使主人不再為繁雜的用品堆積而煩惱，寬敞的活動空間和儲藏功能，為操作時的條理化提供了便利。

　　櫥櫃以乳白色的裝飾面，襯以黑色的花崗石台面，使空間顯得更加乾淨、俐落，廚房裡的工作在這裡已變成了一種享樂。（見圖 C-03）

圖 C-03

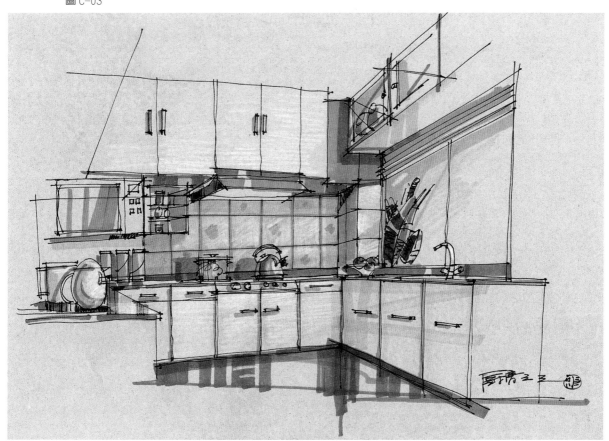

第六節　　洗手間與陽台

　　洗手間是衛浴的地方，大面積的家居一般都有兩個以上的洗手間，主臥室有專門的洗手間，而且設施配套齊全，由於使用有指定對象，可配套有浴缸、淋浴，若條件允許，還可配以蒸汽浴和烤箱，除配套有坐式馬桶之外，還可以配有淨身器。

　　公用洗手間一般都設在靠近客廳處，以方便客人使用，因是公用性質，以配蹲式馬桶為好，但衛浴設備必須配套，洗手間的設計應盡量做到通風及採光性能好，空間不可凌亂，要將使用空間設計的完整，以留有充足的活動區，和便於打理。現代設計已力求將洗手間賦予新的內涵，精神上的需求，已成為重新打造衛浴空間的新課題。

　　陽台是家居中最接近自然的地方，主人茶餘飯後往往會借助於陽台來休憩或眺望景觀，大面積的陽台設計小園林的景點，可借此來親近自然、陶冶性情。除此，陽台是晒晾乾衣物的必備之地，有的住房有專門供主人洗衣晾衣的涼台，一般都作為內陽台來設計。陽台是樓居人家的一方"風水寶地"，設計時應予慎重對待，用心經營。

洗手間表現 ①

（根據平面圖二）

　　現代技術與原始裝飾風格的親密結合，
將一個舒適的衛浴空間演繹得盡善盡美。淋
浴區用極簡單的浴簾與其他區域分別開，轉
動自如的蓮蓬頭任你隨意揮灑，淋浴的享受
不僅僅是結果，還有高潮迭起，猶如欣賞交
響樂般的過程（見圖W-01）。

圖W-01

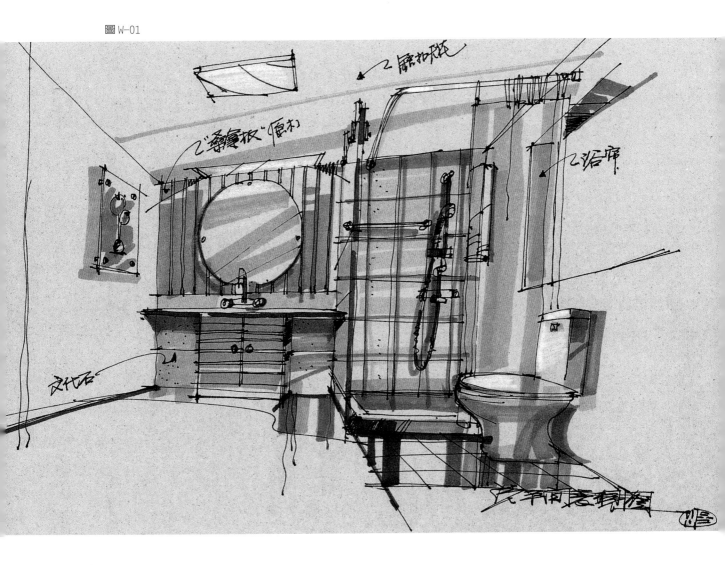

洗手間表現 ②
（根據平面圖三）

工藝精良的全玻璃淋浴房，除了本身的功能作用之外，還豐富了空間的層次，而且在材質上也產生了對比。造型別致的坐式馬桶，以及細微的點綴，強調了衛浴的美態和高雅（見圖 W-02）

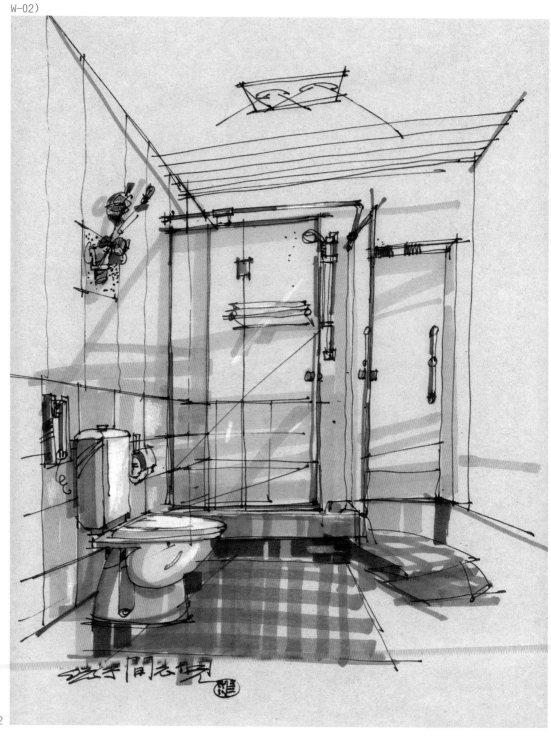

洗手間表現 ③

（根據平面圖四）

　　衛浴應創造一個讓心靈得到釋放的空間，
有人說："衛浴革命"，應是要重新打造衛浴
的誓言。本案空間充足，寬長的洗手台，配以
坐式馬桶和淨身器，呈現了設計對生活、對人
的尊重。休閒區的設計，把衛浴的含義作了新
的詮釋（見圖 W-03）。

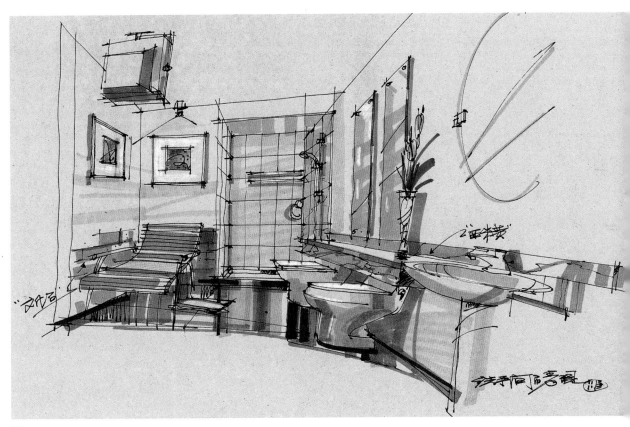

圖 W-03

洗手間表現 ④

（根據平面圖六）

牆面大量 "聚晶玻璃" 的運用，使空間感
覺更為潔淨，並使之充滿張力。陽光充足的
浴缸與肌膚的柔美接觸，讓業主充滿想像。

（見圖 W-04）

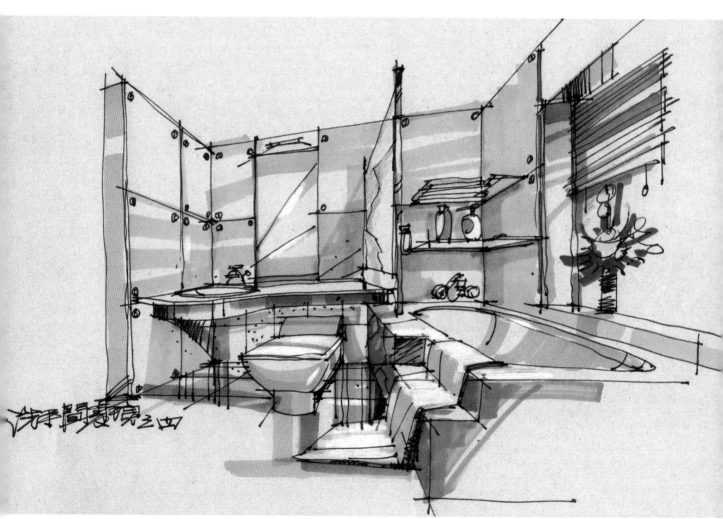

圖 W-04

陽台表現 ①

（根據平面圖三）

　　內陽台是洗衣晾衣的最好選擇。地面局部"鵝卵石"的鋪設，是主人足底按摩的好去處，綠化的點綴，讓原本生硬的陽台，頓時春意盎然。（見圖L-01）

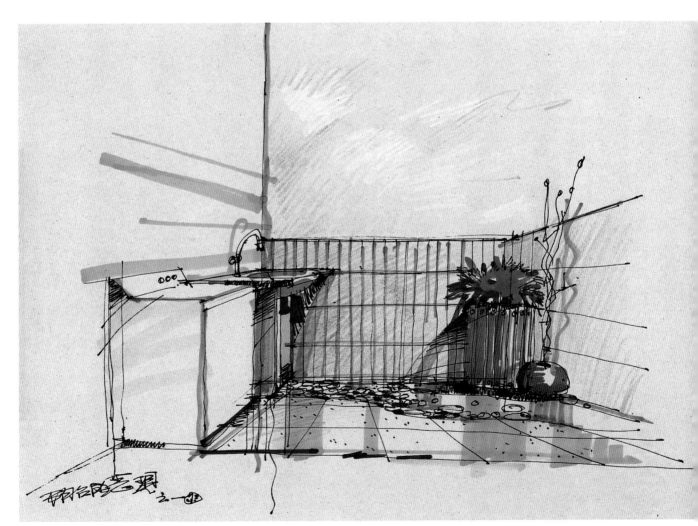

圖L-01

陽台表現 ②

（根據平面圖五）

大面積的陽台向主人盡展大自然的風情。園林景觀的放置排序講究，因而顯得很規整，也絲毫沒有呆板和單調之感，花壇半園樹木的排列，以及鵝卵石的鋪設，已完全烘托出了一個怡人的性情空間。（見圖L-02）

圖 L-02

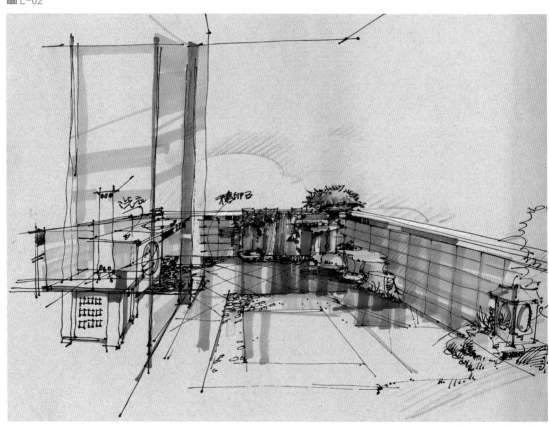

陽台表現 ③

（根據平面圖六）

　　把自然寫入陽台，讓心靈與自然對話，

園林景觀的設置，讓主人的心境在這裡得到

一種脫俗。（見圖L-03）

圖 L-03

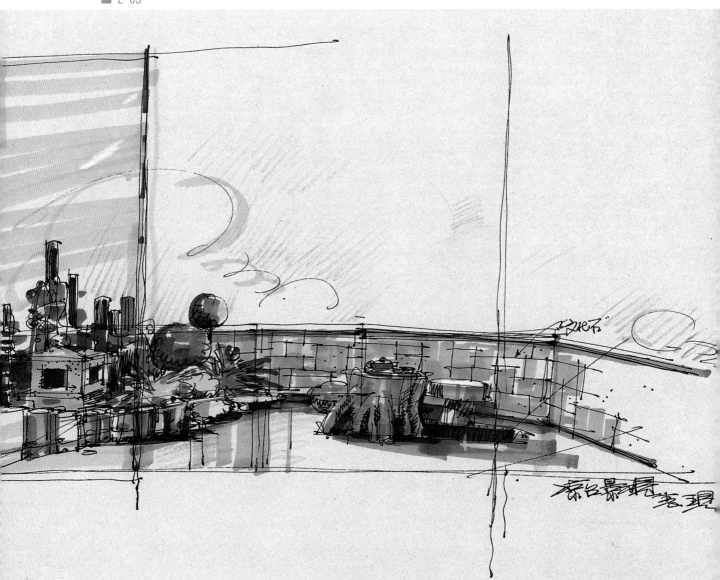

第四章　　室內景觀表現技巧
Expressin Skill of Interior Design

　　建築裝飾畫是表現設計師設計思想的一種方式和手段,長期以來都被廣大設計師所運用.隨著時間的推移和中西文化的交融,這種表現手段,無論是從形式,還是從技巧上都較以往有很大的發展,繪畫新材料的出現,以及人們在用材料及技法上的探索,拓寬了建築裝飾畫的發展路子,使其在表現形式上呈現出多種多樣的局面,不管用怎樣的形式、用怎樣的手法,都不能改變它的本質特徵——表現。

　　徒手表現是整個建築裝飾畫中的一種類別,就其使用的工具和材料特點來說,都較其他的表現形式要相對簡單的多,因徒手表現是拋棄了以尺為主要輔助工具的一種繪圖方法,其繪圖時間也相對其他方法要短的多,所以,速度快應是徒手表現的主要優勢和特點,一張好的徒手表現作品,有其自身的藝術魅力,是其他表現方式不可代替的,同時也具有很高的審美價值。一個設計師藝術素養的高低,設計理念的優劣,都能在作品中表現的淋漓盡致。因而,徒手表現在某種意見上來講,對設計師要求應比用其他的表現還要求高。首先,徒手表現從設計構思到最終的表現,設計師幾乎是一氣呵成,沒有過多的時間留給你再去考慮和構思,特別是當你的面前已經坐著一位業主時,如果繪畫過程太長,對方可能早已按奈不住,這樣就難免給下段的工作帶來負面的影響。因此,若要真正地把徒手畫表現好,則經需一段長時間的訓練和累積,前期的基本訓練必不可少,如平時需多看一些優秀的工程實例,多看一些相關書籍,多一些設計上的思考。就空間感覺和裝飾造型而言,應注意培養自己對空間及尺度的把握能力,這點對把握畫面大体空間感十分之關鍵,裝飾元素及裝飾造型的處理,取決於設計師的審美素養和設計水平,設計和處理是否合乎一種審美的習慣和要求,如何給人們帶來心情上的愉悅,視覺上的美感,很難用一種模式來訓練或者來要求設計師,這取決於一個設計師的專業素質及對本專業悟性的高低。

　　怎樣才能算是一張很好的徒手表現圖呢？我認為應從以下幾個方面去衡量：

　　一、透視的合理性；

　　二、構圖的靈活性；

　　三、設計與造型的美觀性；

　　四、用筆的力度和準確性；

　　五、色彩的運用和表現；

　　除了以上幾方面的因素外,一張很合格的徒手表現圖,還應該具有工程實施的可能性,如果一昧追求圖畫的趣味和表現效果而不顧及材料的運用和施工的工藝,那只算一張毫無意義的"紙上談兵"之作。

　　下面同大家一道來經過一張徒手表現圖的繪制過程：

繪圖前的準備

作為徒手表現圖，在材料使用上要求並非很高，紙張一般用A3複印紙、A3新聞紙或者其他普通紙張即可，畫線條一般用普通鋼筆或者是尼龍筆尖的繪圖筆，粗細一般是0.4mm左右為宜，上色為麥克筆（油性、寬筆頭為佳）或者是彩色鉛筆。（如圖-A所示）

圖-A

步驟一

按你所設計的平面佈置圖進行空間景觀描繪，這一步應首先確定描繪的景觀角度，（如圖-B所示）

圖-B

圖－C

步驟二

根據房間的牆体結構和長寬比例，畫出室內空間關係，及透視關係，透視消失點一般定在常人高度的視點以下的為適宜，用筆時要求輕快、明確、肯定。（如圖－C所示）

圖－D

步驟三

繼而再進行主要裝飾畫的刻畫，如電視牆面、餐櫃、玄關等，此時一定要對樑位做到心中有數，這一步十分關鍵，你的設計感覺和思路已一次性地出現在畫上了。（如圖－D）

步驟四

　　軟體配置的擺放：如沙發、字畫、工藝品、綠化等（見圖—E）這一階段要特別注意畫出沙發在整個畫面中的相互關係，以及沙發的款式等，這一步設計的好壞，將決定整個景觀圖的成敗。有些設計師會將沙發畫得過大或者過小，或者是沙發的透視關係與整體不協調，使畫面很不舒服，感覺彆扭，應特別注意。

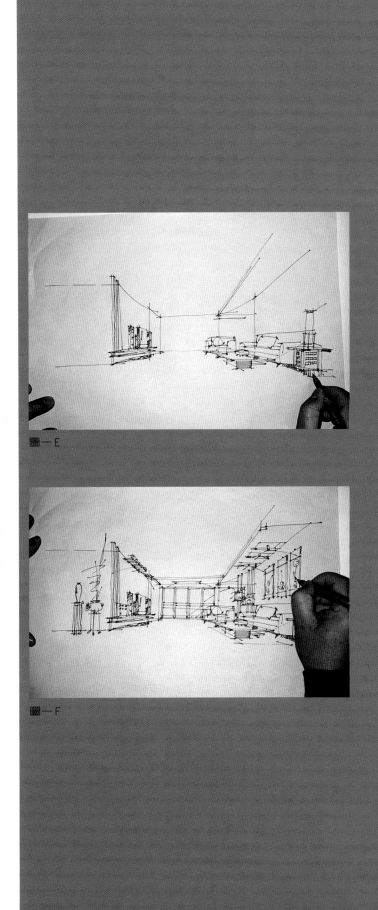

圖—E

步驟五

　　畫面的整體調整：如調整疏密關係，進一步刻畫重點等，這一步一定要注意主體刻畫，不要主次不分，要調整好虛實關係。（見圖-F）。此時一張徒手室內表現圖就基本完成了，繼而再對它進行上色。

圖—F

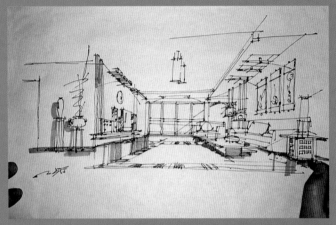

圖 -AB

步驟六

　　選用灰色系列的麥克筆先勾畫出形體的背光面，一般先從地面繪製，用筆要準而快且不可停留，以突出麥克筆的力度和特點，再畫出地面的大致反射，以強調地面材料的光澤感。（如圖 -AB 所示）

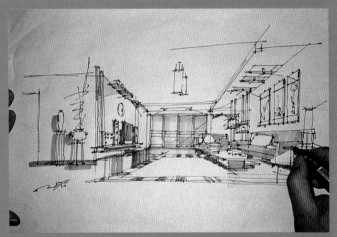

圖 -AC

步驟七

　　再用灰色和其他中性色畫出傢俱和裝飾面的形體感，此階段應根據形體的受光面和背光面去畫，使物體有份量感。（見圖一 AC）

步驟八

　　整體色彩的運用，注意不要用色太生硬，或太豔麗，根據材料的基本色彩特徵去用色，使畫面逐步完整和諧調（見圖－AD）

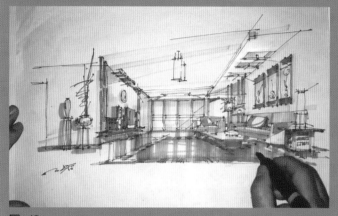

圖－AD

整体調整

　　這一步可兼用彩色鉛筆來進行，以彌補麥克筆色彩的運用的不足。一般都是調整整個畫面色彩的過度關係，注意畫面不要畫得太死，太膩。此時一張完整的徒手室內設計圖就已完成了（見圖－AE）。

　　徒手室內設計圖，因要求時間快，再加上使用材料的特性所限，線條和色彩都難以更改，設計師必須經常不斷地進行這方面的訓練。

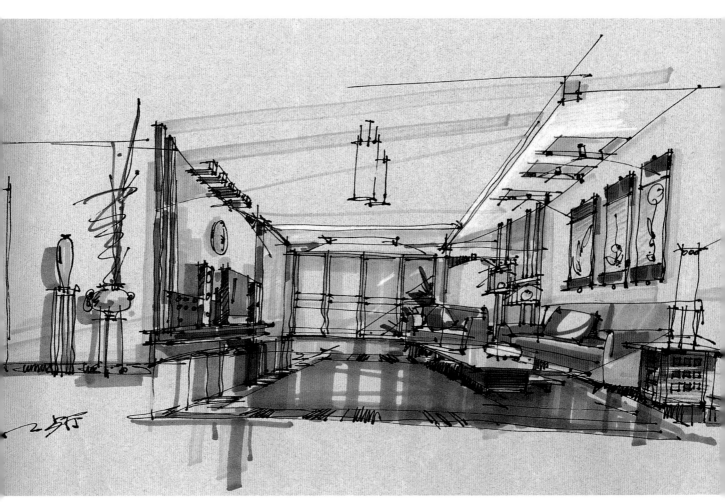

圖 一AE

附　錄　　手繪作品欣賞
Introduetion of Handmade Drawing

作品 ① 　作者：楊　健　王少斌
　　　　　（麥克筆、彩色鉛筆、A3 複印紙）

複式樓客廳

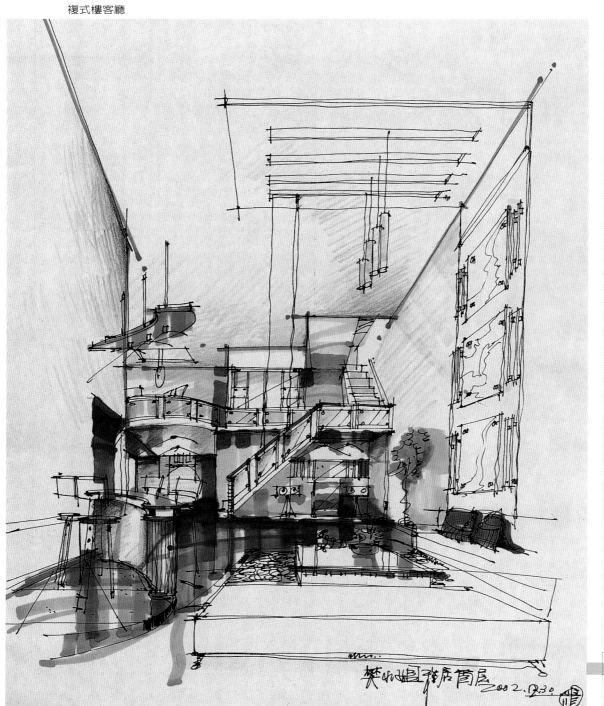

作品 ②

作者：楊　健

（麥克筆、彩色鉛筆、A3 新聞紙）

複式樓客廳

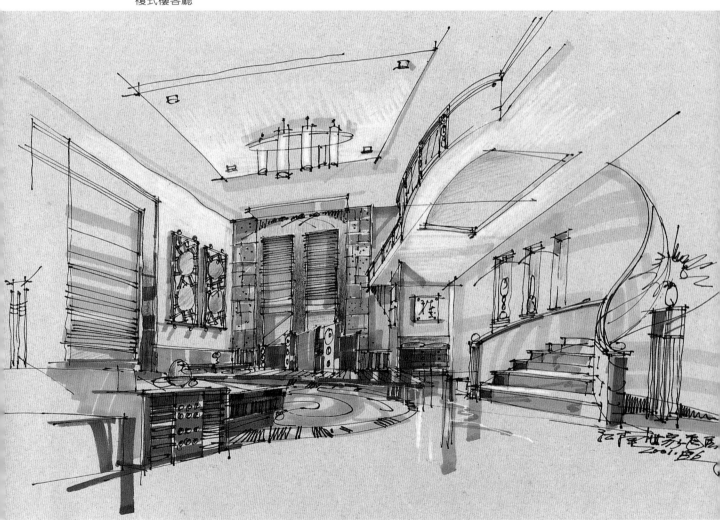

作品 ③

作者：楊　健

（麥克筆、彩色鉛筆、A3 色紙）

客廳

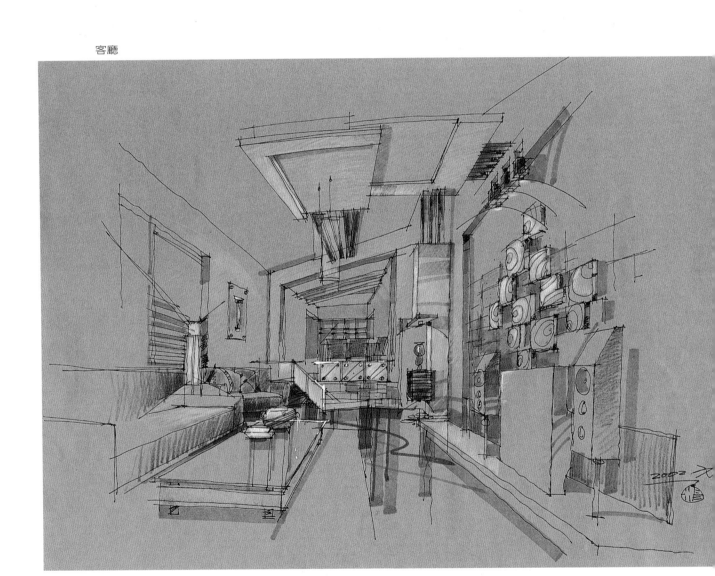

作品 ④

作者：楊　健
（麥克筆、彩色鉛筆、A3 新聞紙）

餐廳 客廳（局部）

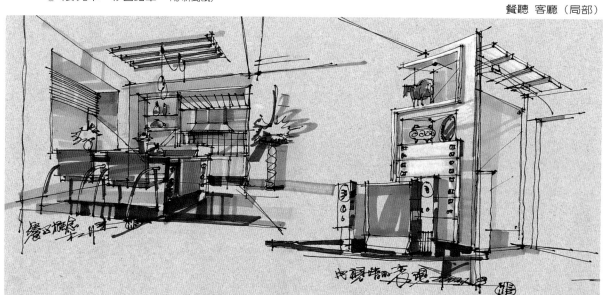

作品 ⑤

作者：王少斌　陳華慶
（麥克筆、彩色鉛筆、A3 複印紙）

複式樓客廳

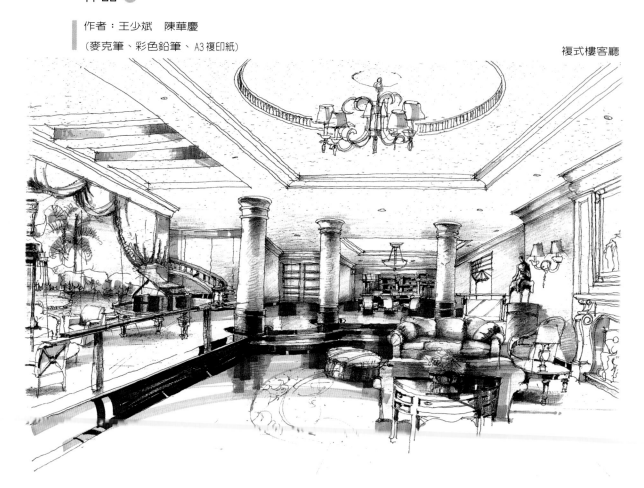

作品 ❻

作者：楊　健

（麥克筆、彩色鉛筆、A3 新聞紙）

客廳

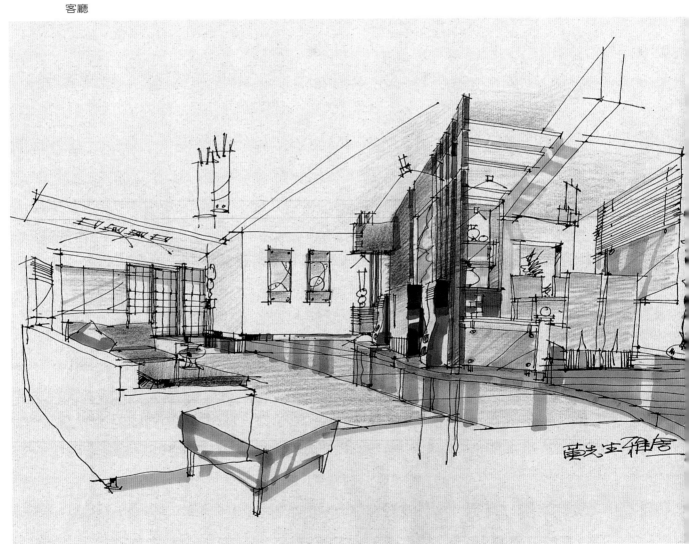

作品 7

作者：楊　健

（麥克筆、彩色鉛筆、A3 新聞紙）

主臥室

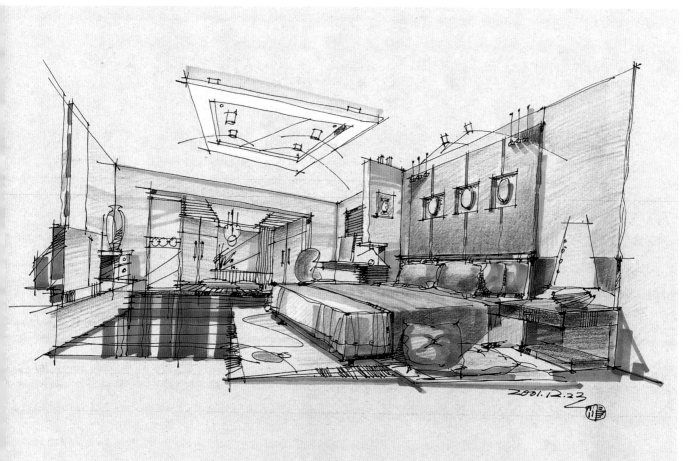

作品 8

作者：楊　健

（麥克筆、彩色鉛筆、A3有色紙）

客廳

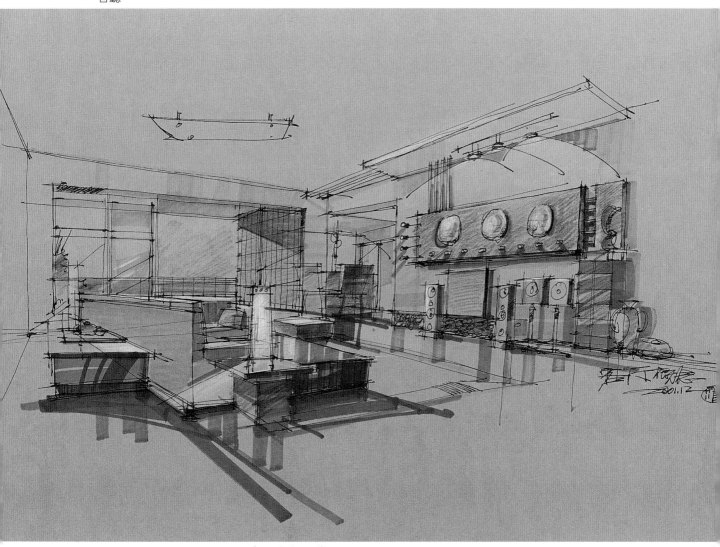

作品 9

作者：楊　健

（麥克筆、彩色鉛筆、A3 新聞紙）

複式樓客廳

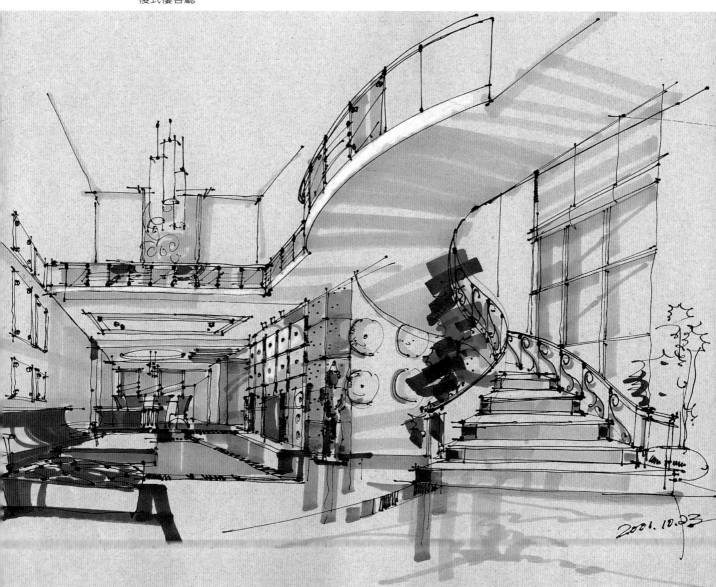

作品 ⑩

作者：楊　健

（麥克筆、彩色鉛筆、A3 新聞紙）

餐廳 客廳（局部）

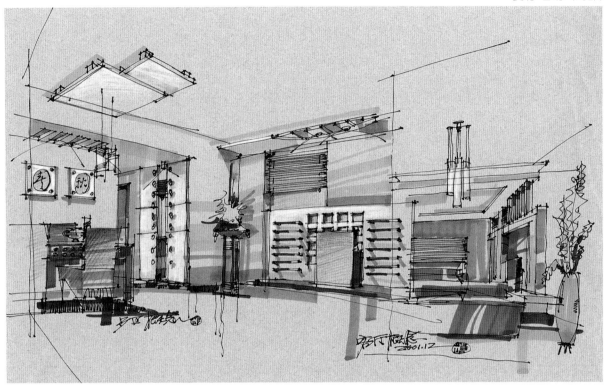

作品 ⑪

作者：楊　健

（麥克筆、彩色鉛筆、A3 色紙）

餐廳 客廳（局部）

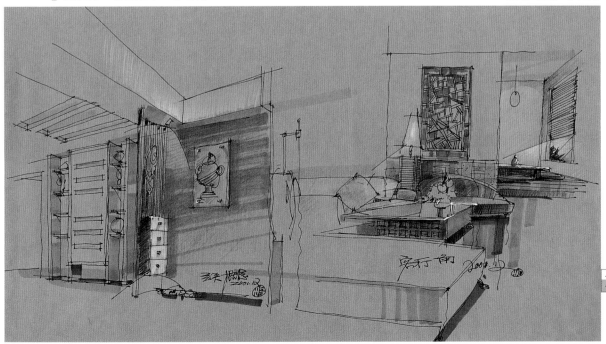

作品 ⑫

作者：楊　健

（麥克筆、彩色鉛筆、A3色紙）

客廳

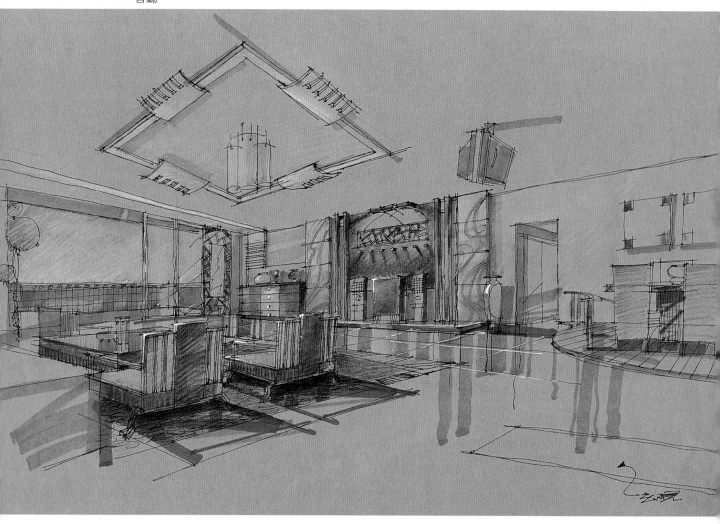

作者：魏兆立

(麥克筆、彩色鉛筆、A3複印紙)

客廳

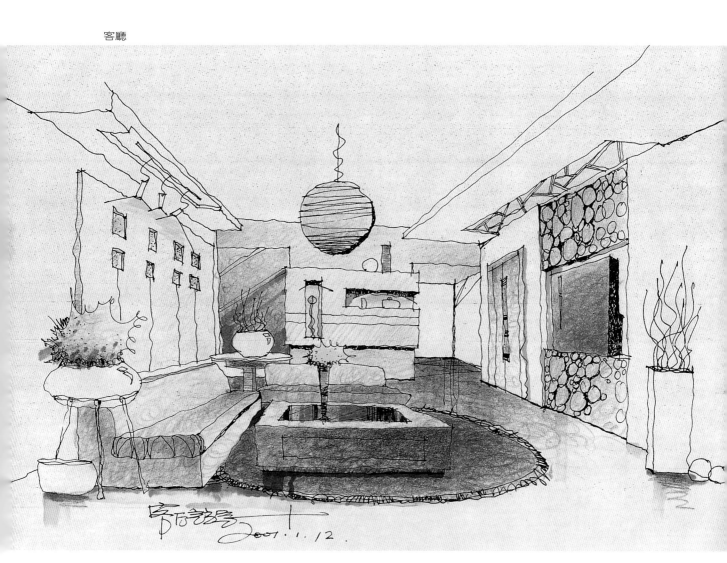

作品 ⑭

作者：楊　健
（麥克筆、彩色鉛筆、A3新聞紙）

客廳

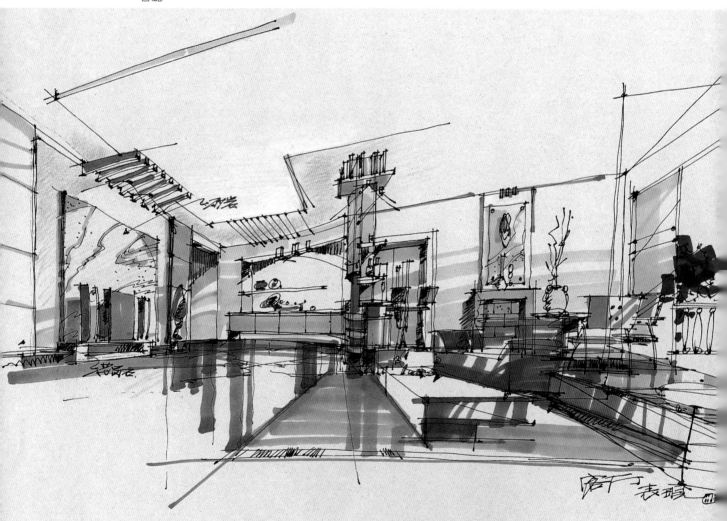

作者：楊　健

(麥克筆、彩色鉛筆、A3複印紙)

客廳

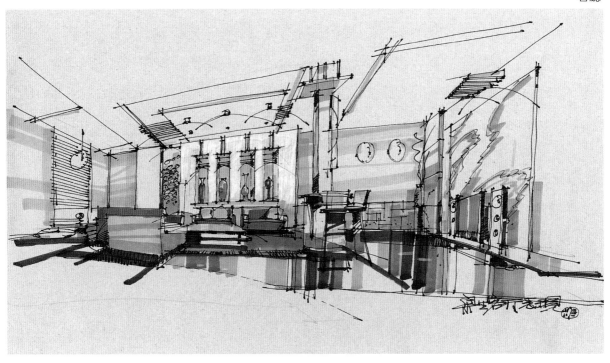

作品 16

作者：王少斌

(麥克筆、彩色鉛筆、A3複印紙)

客廳

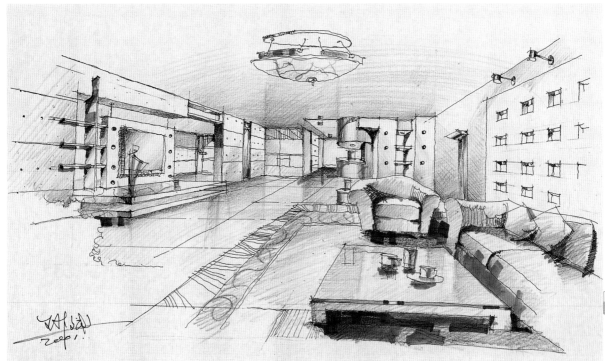

147

作品 ⑰

作者：楊　健
(麥克筆、彩色鉛筆、A3複印紙)

餐廳

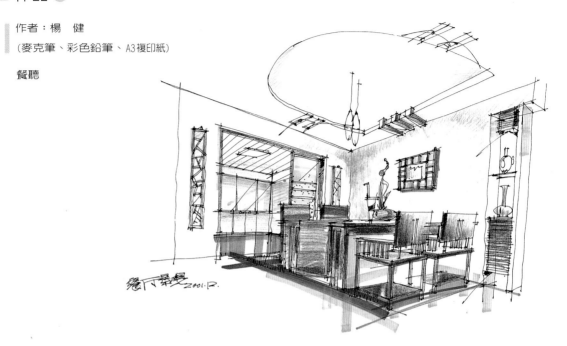

作品 ⑱

作者：魏兆立
(麥克筆、彩色鉛筆、A3複印紙)

客廳

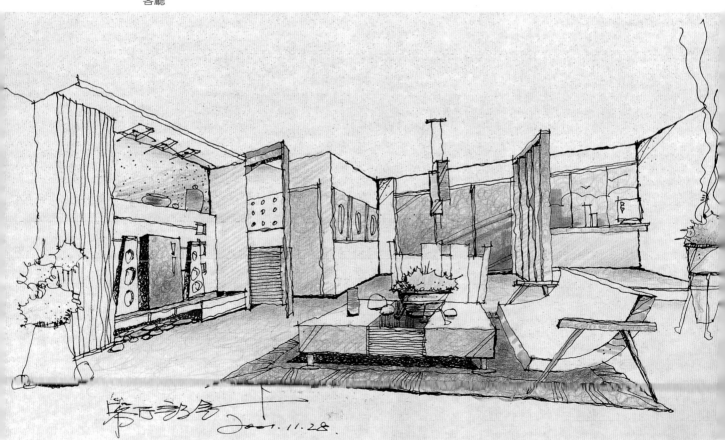

作品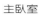

作者：楊　健
（麥克筆、彩色鉛筆、A3色紙）

主臥室

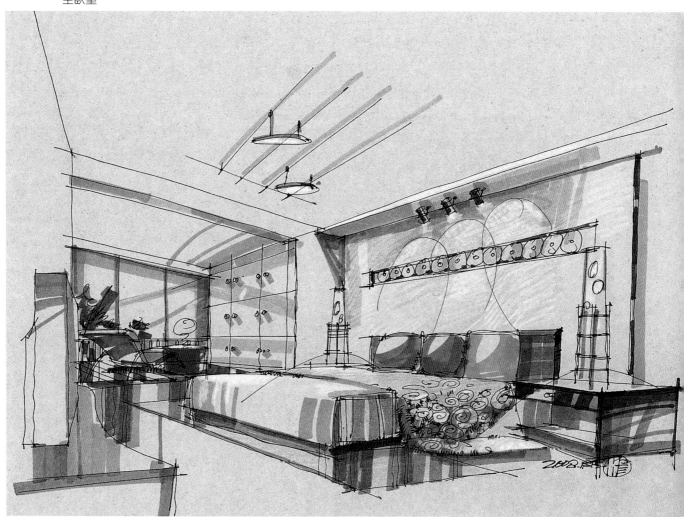

作品 ⑳

作者：宋旭光
（麥克筆、彩色鉛筆、A3複印紙）

客廳

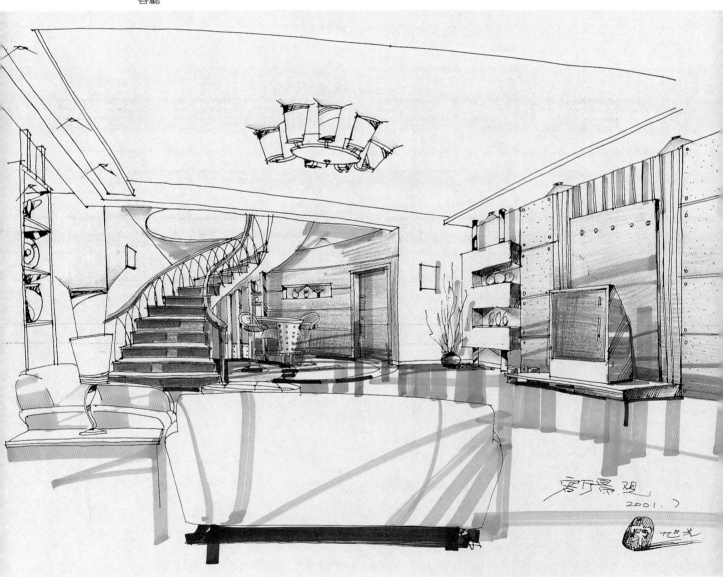

作品 ㉑

作者：楊　健

（麥克筆、彩色鉛筆、A3複印紙）

客廳

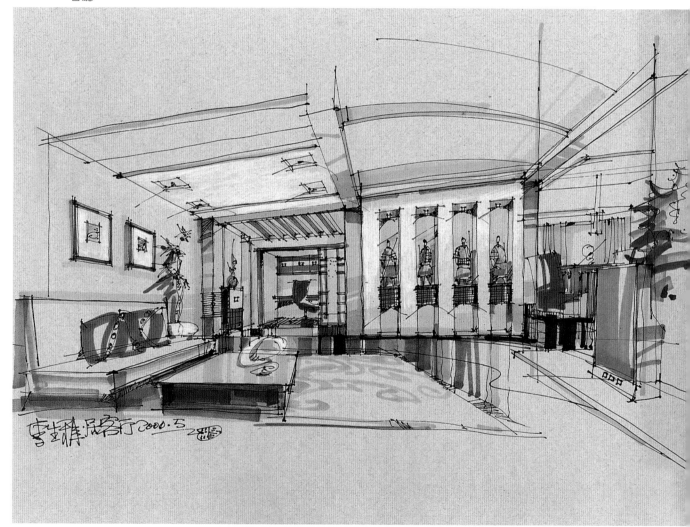

作品 ㉒

作者：徐錦瀾

（彩色鉛筆、A3複印紙）

餐廳

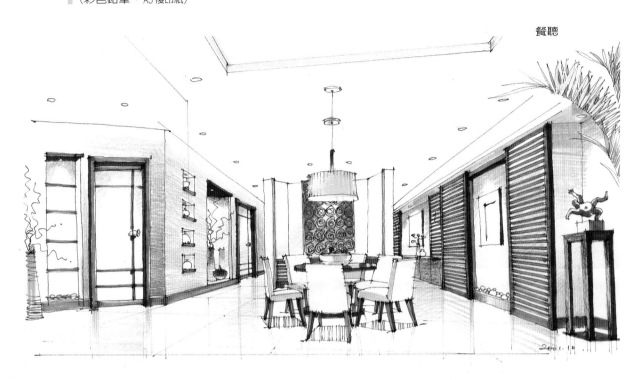

作品 ㉓

作者：徐錦瀾

（彩色鉛筆、A3複印紙）

客廳

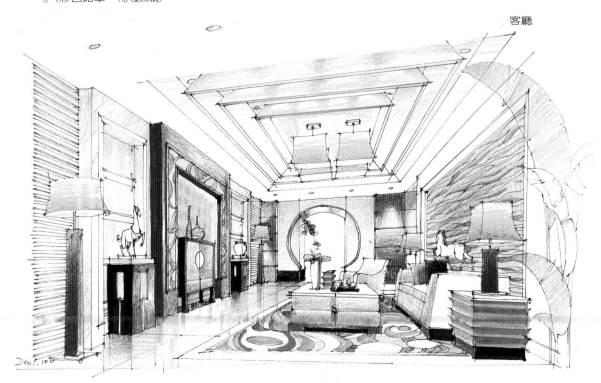

作品 ㉔

作者：徐錦瀾

（彩色鉛筆、 A3 複印紙）

玄關

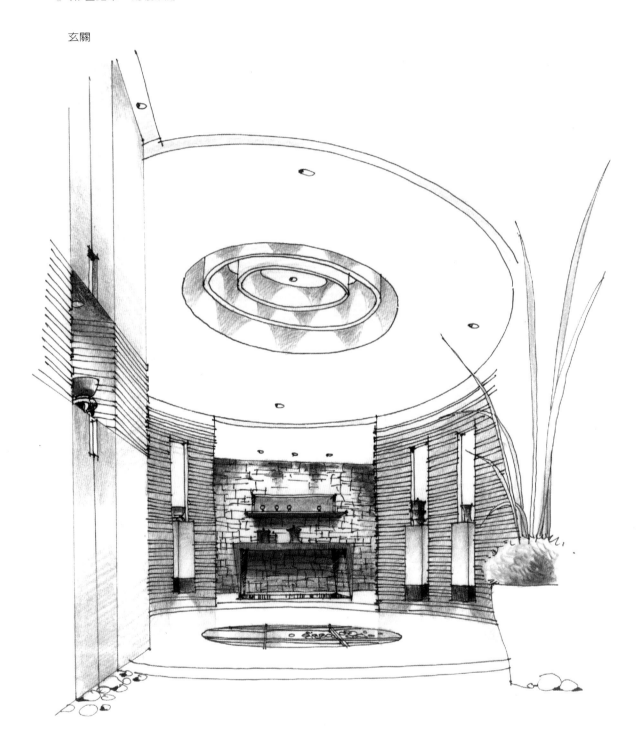

作品 ㉕

作者：余靜贛

（沾水筆、A3硫酸紙）

臥室

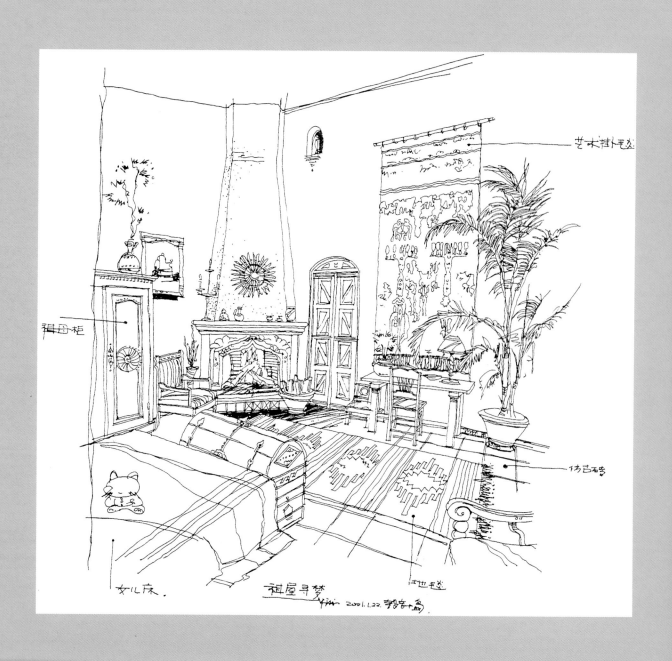

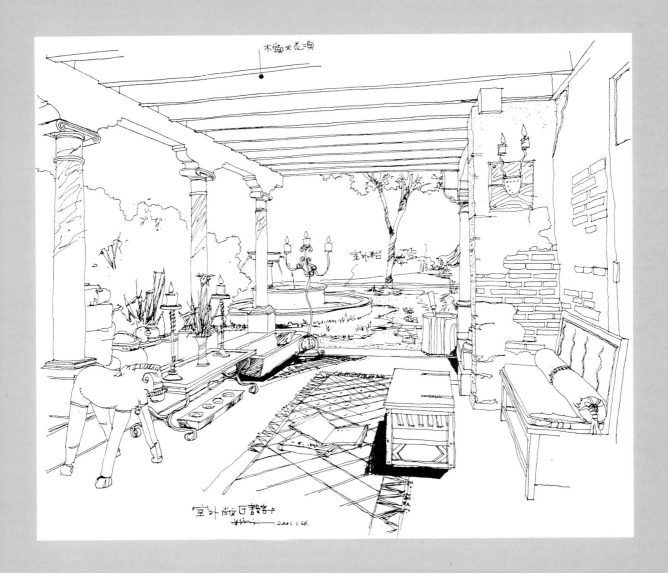

作品 27

作者：余靜贛

（沾水筆、 A3 硫酸紙）

客廳

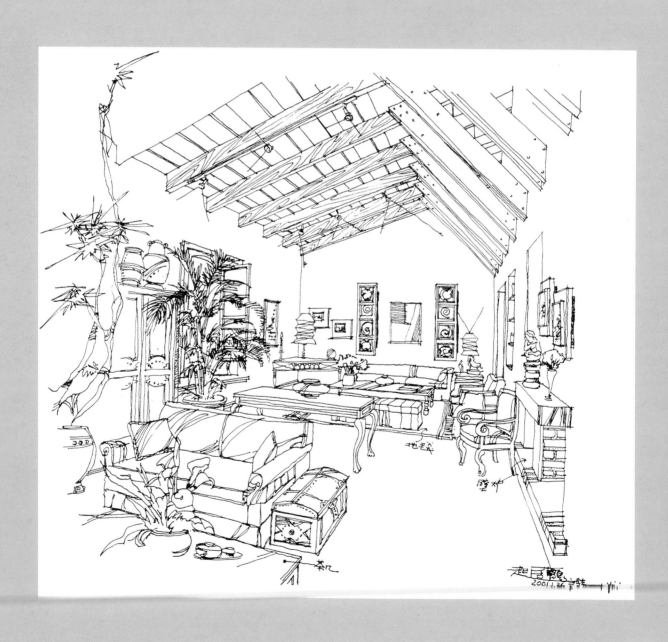

作者：余靜贛

（沾水筆、 A3 硫酸紙）

樓梯

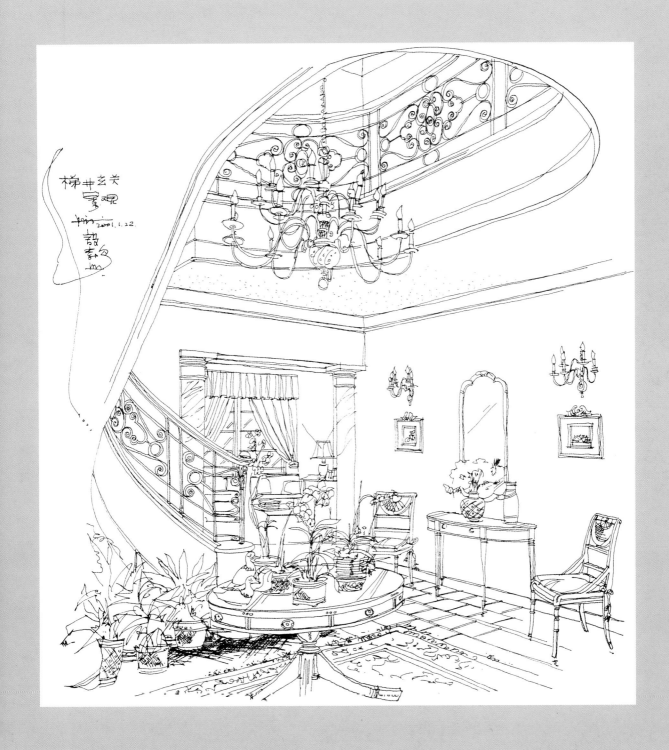

作品 ㉙

作者：劉明富
（麥克筆、A3複印紙）

複式樓客廳

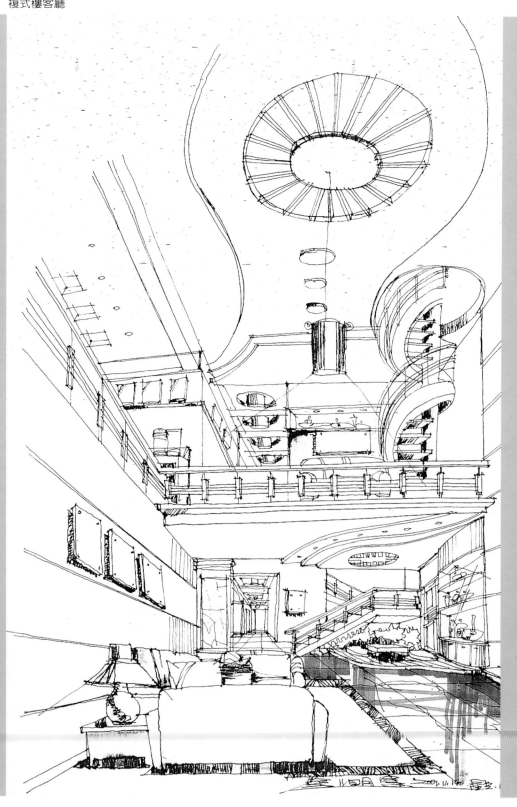

作品 ㉚

作者：錢際宏

（鋼筆、A3 複印紙）

客廳

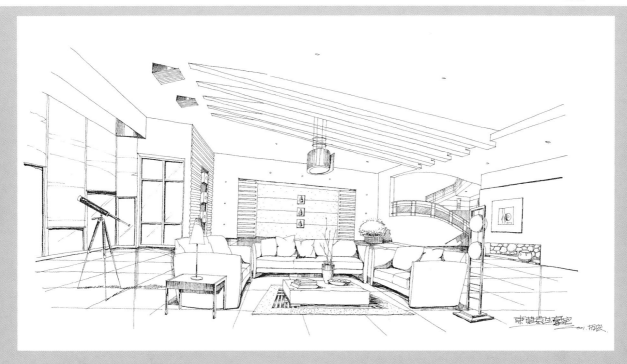

作品 ㉛

作者：錢際宏

（鋼筆、A3 複印紙）

客廳

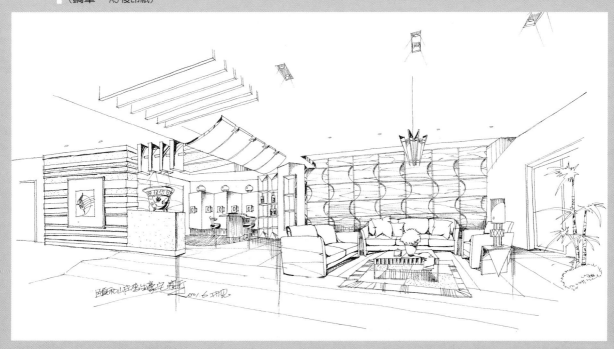

作品 ③②

作者：楊　健

（沾水筆、A3複印紙）

複式樓客廳

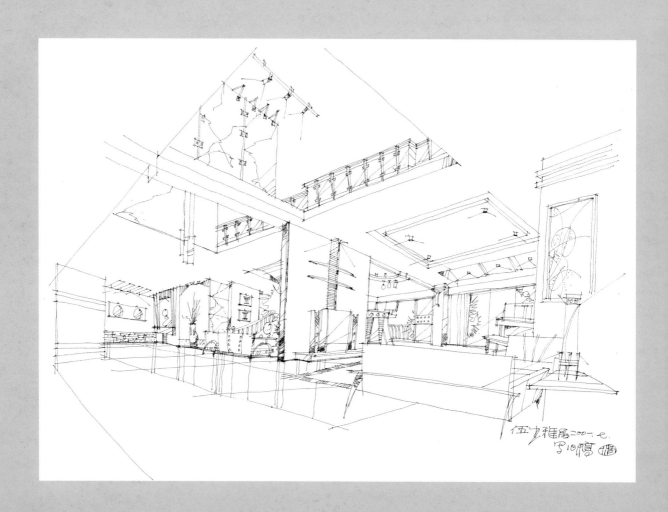